The Wizard's Small Amulets

小小魔法雜貨の製作方法

具有神秘力量的「魔法護符」篇

魔法道具錬成所 著

Contents

作品藝廊 & 製作工程
與插畫家聯合製作的作品 85

作品藝廊 & 製作工程
西洋奇幻系魔法雜貨 109

關於本書所刊載的作品

本書所刊載的所有作品及製作方法，其著作權歸屬於原創作者。製作的作品，禁止未經同意就將仿製的作品展示、販賣或投稿上傳至社交網站。若想將參考本書所製作出的作品投稿至社群網站，請務必標示本書書名以及原創作者的名稱。最後，本書作品中所使用的材料配件，有關販售管道或來源的詢問，皆無法回覆，祈請見諒。

禁止行為

- 模仿作品的名稱、設計，卻以自身原創作品的名義展示、販賣、投稿至網站或社群網路的行為。

- 改變部分作品的名稱、設計，卻以自身原創作品的名義展示、販賣、投稿至網站或社群網路的行為。

- 使用本書所刊載的製作流程，作為手工藝教室教材的行為。

- 將本書所刊載的製作方法及其照片，上傳至網站或社群網路之行為。

製作樹脂作品的
基本技巧

記事製作・監修　熊崎 堅一

樹脂液的基本知識

樹脂，在英文中稱作「Resin」。雖然松樹、漆樹所產的天然樹脂，以及人工生產的合成樹脂都稱為樹脂，但作為手工藝材料所稱的樹脂，大多為「UV膠樹脂液」或「雙液型環氧樹脂液」。本書中所使用的也是這兩種樹脂。

注意事項

• 請在通風換氣良好之處使用。
• 為了防止樹脂液接觸到皮膚，請穿戴丁晴手套。

UV膠樹脂液

經紫外線照射之後會固化的單液型樹脂液。雖然照射太陽光也能使其固化，但用UV燈照射，更能縮短固化的時間。比雙液型環氧樹脂液更容易操作，所以也很推薦初學者使用。

星之雫〔HARD TYPE〕（PADICO） Miracle Resin（SK本舖） Spirit Resin Σ（RESIN ROAD）

優點、強項

• 以UV燈照射，最快僅需數秒，一般也只要幾分鐘就能凝固固化，可在較短的製作時間內輕鬆快速完成作品。
• 有各種不同黏度的商品，可藉著運用方式的不同，呈現出各式各樣的作品。
• 能夠分次、分段慢慢固化，所以能做出畫上圖案或分次倒進不同顏色的樹脂液、做出漸層色彩的效果。

UV膠樹脂液更能輕鬆做出漸層質感。

缺點、不適用的場合

• 只能使用紫外線能穿透的模具（型）。
• 若用較濃重的色彩來染色，或是封入其中的裝飾品及礦石等物體較多，紫外線便無法穿透，變得很難固化。
• 若作品的形狀較厚，紫外線亦難以穿透，造成固化困難，所以必須分成多次、多層來做固化。
• 固化時體積容易收縮。
• 液體倒進模具時被捲入其中的空氣泡泡或物體封入其中時附著在上面的氣泡等，無法輕易去除。
• 在使用像是木材這類會吸收樹脂液的材料時，被吸收進去的液體可能會無法固化，所以使用在作品上時更要特別留意。
• 隨著時間過去，形狀可能會有變得彎曲或是翹起的情況。
• 作品會依保存方式及環境的不同，而有表面發黏的情況發生。

照片中這種不透明的模具，UV燈的光線無法穿透，所以無法使用。而立體且較大型的模具必須分成數回分次固化。

雙液型環氧樹脂液

需將主劑與固化劑兩液混合後才會固化的樹脂液。雖然固化的時間較長，但價格比UV膠樹脂液經濟實惠，適合用在以販售為主要目的的作品，或需大量製作作品時的場合。

雙液型環氧樹脂
（SK本舖）

環氧樹脂
（Amazing）

優點、強項

- 就算是不透明的模具（型）也能使用。
- 透明度高。和水的透明度相同。
- 原液為稀薄清爽的液狀，在混合時所產生的氣泡也能輕鬆去除。
- 流動性高，較細微的部分也能輕易浸透。即使是立體且隙縫多的裝飾物也能完美封入樹脂液中。
- 配合使用合模（需兩面相併的模具），便可做出立體造型的作品。
- 固化後不易發生變質（但固化時若發生固化不良的情況，就容易發生變質）。

UV膠樹脂液用在細緻複雜的花紋模具上很容易產生大量氣泡，但雙液型環氧樹脂液就算產生氣泡也容易去除，成品較美觀。

缺點、不適用的場合

- 固化所需時間長。在冬季等氣溫較低的環境，甚至要兩到三天才能固化。
- 製作形狀較小、較細或較薄的作品部件時，固化所需的天數會更多。若在氣溫較低的環境，有時甚至要等待一週才會固化。
- 依照產品的不同，在一口氣大量混合主劑和固化劑時，可能會因化學反應而有發熱的狀況。有時也會因高熱而燒焦、產生惡臭，需多加留意。
- 固化時液體的容積會減少2～3％，因此在倒入液體時，必須將這部分也一併計算進去。
- 依照產品的不同，有些會在固化時有細小的氣泡產生。也要留意液體會因濕氣造成劣化，因此產生氣泡。
- 依照產品的不同，可能僅隔數月便會出現發黃的現象（黃變）。大部分黃變的發生都是因為接觸空氣造成的氧化現象，就算塗上抗UV的保護漆，也無法防止氧化。

為了防灰塵，在完全固化之前，必須放進保鮮盒之類的容器裡。

UV膠樹脂液與雙液型環氧樹脂液的比較

	價格	固化時間	可使用的模具
UV膠樹脂液	比環氧樹脂液昂貴	短時間即可固化	透明
雙液型環氧樹脂液	比UV膠便宜	1～2天才固化	透明、不透明模具皆可使用

如何分別運用
UV膠樹脂液和雙液型環氧樹脂液？

兩種樹脂都有各自的優點與缺點。要善用各自的優點，再相互補足另一方的缺點，藉由這樣的組合應用，在製作樹脂作品時能產生更多樂趣，也能增加更多作品表現上的可能性。

例如將封入美麗花朵的雙液型環氧樹脂液，用UV膠樹脂液來做表面裝飾，或是把用UV膠樹脂液做的裝飾部件封進雙液型環氧樹脂液裡，而用雙液型環氧樹脂液做作品時不小心產生的隙縫，也可以用UV膠樹脂液來填滿。只要多下工夫去善用各自的特色，在創作上也能更加得心應手。

不過，要複合使用兩種樹脂液，也必須熟知各自的缺點。
UV膠樹脂液雖然固化快，黏接力、固定力卻不太好。
例如直接倒在雙液型環氧樹脂液製的成型物上做固化的UV膠樹脂液，隨著年月的流逝，有時會發生彎曲，而從黏接面剝落下來。為了不讓這種狀況發生，必須預先用砂紙之類的工具，稍微在雙液型環氧樹脂液的表面磨出刮痕，才能增加UV膠樹脂液的附著力。

雙液型環氧樹脂液的固化雖然很花時間，但黏接力、固定力非常強。
將UV膠樹脂液製作的部件，放在雙液型環氧樹脂液表面，並使用雙液型環氧樹脂液作為黏著劑的話，就不會發生裝飾部件剝落的問題了。

在使用樹脂來創作時，有時候「等待」也是作業中相當重要的一環。
一起將素材各自的「時間軸」和「強度」巧妙組合應用，創造出更高品質的作品吧！

右側頁面上的作品，便是同時使用雙液型環氧樹脂液和UV膠樹脂液所製作出來的。UV膠樹脂液是用來預先填滿鎖頭的隙縫，使之不會產生氣泡，以及用來固定水晶部件。其他的造型部分則全部都是使用雙液型環氧樹脂液完成的。

水晶的部分，是先將已固化成型的雙液型環氧樹脂液放進溫水中浸泡，使其溫度上升後再稍微切割出形狀所製成。切削下來的樹脂碎片則鋪在底座上。上色是用樹脂專用的染料和顏料，還有鋼筆墨水。封入水晶中的花則是「玫瑰」和「附子草」。

「形狀較大」、「將花朵以立體的形態封入」、「將鎖頭封入」、「如雲霧般輕柔飄渺的色彩呈現」、「極高的透明度」，若非雙液型環氧樹脂液，這些效果都將難以實現。

作品製作／熊崎堅一

✦UV膠樹脂液的基本使用方法✦

UV膠樹脂液以紫外線照射便可固化，使用上十分方便。
照射太陽光也能使其固化，但用UV燈照射更能縮短固化所需的時間。

基本的材料

❶UV膠樹脂液
　利用紫外線來固化的透明樹脂。此處是使用UV-LED燈
　（405nm）或UV燈（365nm）皆可固化的單液型樹脂液
　「星之雫HARD TYPE」（PADICO）。
❷染色劑
　此處是使用樹脂專用的液體染色劑「寶石之雫BLUE」
　（PADICO）。

基本的用具

❶丁晴手套
　為了防止樹脂液接觸到皮膚，製作時請穿戴丁晴手套。
❷熱風槍
　UV膠樹脂液的黏度較高，氣泡不容易去除。若是有氣泡的
　話，容易造成表面凹凸不平，或是中間產生空洞。以熱風對
　著氣泡吹，便可讓其中的空氣膨脹，使氣泡消除，想讓成品
　更完美好看的話，請用熱風槍消除氣泡。
❸剪刀
❹調色盤
❺調色棒
❻牙籤、竹籤
　用來將氣泡戳破消除。
❼UV燈
　此處使用的是製作樹脂作品專用的手持尺寸UV燈。
❽模具
　要使用光線能穿透的透明模具。若使用不透明的矽膠模具，
　就算拿UV燈照射，光線也無法穿透，便無法固化。

―――――――――― 注意事項 ――――――――――

・樹脂液不溶於水，即使只有少量，也不能倒進排水管道。另外，也不能水洗。
・使用完畢的工具，請用紙巾類的用品將其擦拭乾淨。
・剩餘的樹脂液請先將其固化後，再放入垃圾袋中丟棄。

使用方法

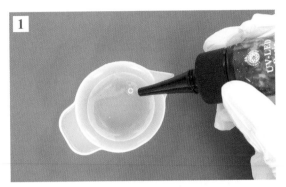

將UV膠樹脂液倒入調色盤中。

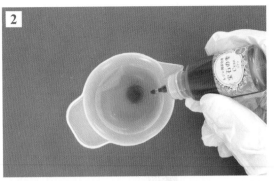

倒入染色劑。若倒太多（顏色會變得太深），UV燈的光便無法穿透，造成固化不完全，所以請一滴一滴加入，慢慢調整顏色。

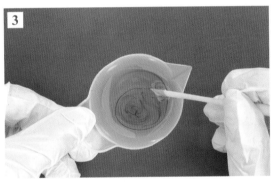

要慢慢攪拌混合UV膠樹脂液和染色劑，以防產生氣泡。

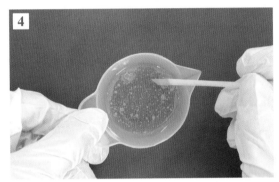

若攪拌太快太用力，會產生無數的氣泡。

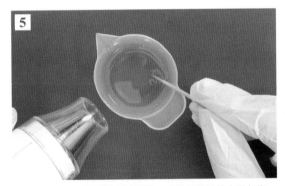

若出現氣泡，可用牙籤刺破消除，或是用熱風槍吹散氣泡。

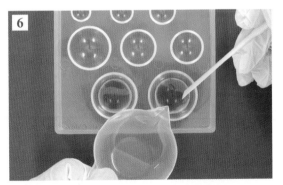

將染色完畢的樹脂液倒入模具中。若厚度超過5mm，UV燈的光線無法穿透便難以固化，所以要分成數次倒入，分層固化。這次使用的模具，厚度也超過5mm，所以不要一次倒至全滿，而是先倒到模具的一半。另外，在倒入時若用調色棒等工具協助液體流入，會更不容易產生氣泡。

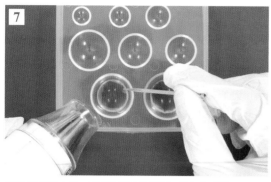

用UV燈照射之前，重複步驟 5 的過程，將氣泡消除。

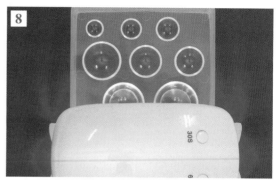

用UV燈照射，使之固化。照射的時間會依照燈具不同而有差異，須一邊觀察一邊調整照射時間。

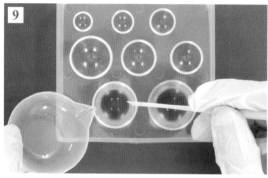

將剩餘的染色樹脂液倒在已固化的樹脂上，直至模具的容量全滿。

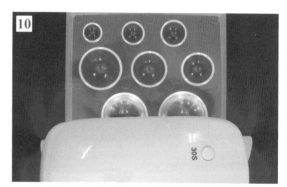

再次用UV燈照射，使其固化。

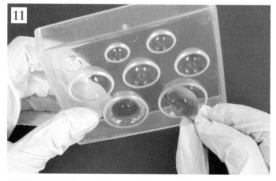

等樹脂完全固化且溫度下降後，將之從模具內取出。用棉花棒等工具沾取酒精，讓酒精少量滲進已固化樹脂旁的隙縫，便可輕鬆取下。若在樹脂的溫度尚未下降時，就試著從模具中取出或胡亂拉扯下來，都會損傷模具，千萬要注意！若成品有邊緣突起的狀況，可用剪刀將其切除。

✦雙液型環氧樹脂液的基本使用方法✦

需將主劑與固化劑混合使用的樹脂液。固化所需時間比UV膠
樹脂液長，但很適合用來製作透明度高或是立體造型的作品。

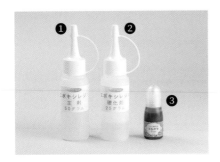

基本的材料

❶環氧樹脂主劑
❷環氧樹脂固化劑
　主劑和固化劑混合後會產生化學反應，產生固化現象。
❸染色劑
　此處使用的是樹脂專用的液體染色劑「寶石之雫BLUE」
　（PADICO）。

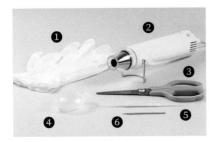

基本的工具

❶丁晴手套
　為了防止樹脂液接觸到皮膚，製作時請穿戴丁晴手套。
❷熱風機
❸剪刀
❹調色盤
❺調色棒
　使用於混合樹脂液和染色劑時。混合主劑和固化劑時則不可使用。
❻牙籤、竹籤
　用來將氣泡戳破消除。
❼防毒面具
　雖然主劑、固化劑都不是具有高危險毒性的產品，但還是要在通風良好的
　室內使用，為了以防萬一，最好也要戴上防毒面具再操作。
❽保鮮盒
　固化要花很長的時間，為了防止灰塵沾附，要準備好保存用的盒子。
❾塑膠杯（量杯亦可）
　請選擇底部沒有凹凸、具耐熱性的產品。樹脂液是用重量來計算使用量
　的，所以不需要容量刻度。
　※底部若有凹凸，會造成混合不易，是固化不良的原因之一。
　※固化時會稍微發熱，請準備耐熱的塑膠杯。

❿電子秤
　為了正確測量主劑和固化劑的量，建議使用能測量到0.1克單位的高精密電
　子秤。
⓫矽膠刮刀
　調色棒或攪拌棒等棒狀的工具容易混合不完全，是造成固化不良的原因之
　一。想要全體確實且均勻的混合，就要使用矽膠刮刀。
⓬模具
　透明、不透明的模具皆可使用。立體形狀、複雜形狀的模型也適用。

注意事項

・建議在攝氏20度左右的環境下操作。氣溫太低就容易產生氣泡，固化所需的時間也要更長。
・尚未固化、黏附在製作道具上的樹脂液，不可使用水或清潔劑清洗，請用面紙之類的紙巾擦
　拭乾淨。即使只有少量，也不能倒進排水溝。

1

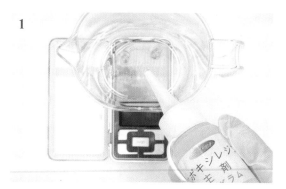

將塑膠杯放在電子秤上，倒入主劑。

2

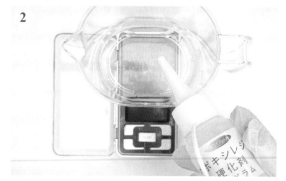

倒入規定分量的固化劑（本次的比例是主劑：固化劑＝２：
１）。主劑和固化劑的分量比例會依產品不同而有差異。

※若一次混合大量的環氧樹脂液，會因化學反應而產生高熱，有時會連
帶發生急速固化的現象，所以每次混合最好控制在200克以下。

3

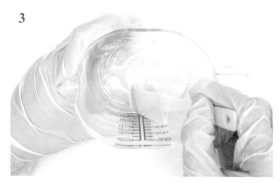

使用矽膠刮刀緩慢而仔細地混合均勻，尤其在容器側面及底
部的地方，都要刮過並攪拌。

4

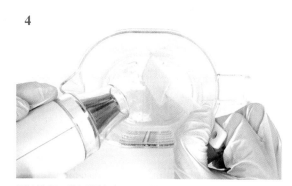

過於濃稠而難以攪拌時，可用熱風槍等工具將之加熱至人體
體溫的程度，再進行攪拌。

※加熱過度的話，容易產生急速固化，須多留意。

5

有時主劑和固化劑會以混合不均的狀態黏在矽膠刮刀，這時就先將矽膠刮刀取出，用紙巾將其擦拭掉。接著再用膠帶將附
著在矽膠刮刀上的紙巾細屑黏起清除。
按照這樣的流程讓矽膠刮刀回到初始狀態，再繼續仔細攪拌樹脂。攪拌到杯中不再有透明的液體紋路時，就表示攪拌均勻
了。

6

取出必要的量,倒至調色盤內,加入染色劑。若加太多(顏色變得太深)會造成固化不良,請一滴一滴加入,慢慢調整顏色。

7

緩慢將環氧樹脂液和染色劑混合均勻。靜置一段時間,讓氣泡自然消失。

8

氣泡消失後,倒入模具中。

9

全部倒進去後,使其固化。

10

為了防止灰塵沾附,最好罩上蓋子。此處使用的是保鮮盒。固化所需的時間,會因使用的環氧樹脂液產品不同或是環境氣溫的高低而有變化,最好能預先確認所需的時間。

※氣溫高的時候固化速度會加快,氣溫低的時候則會變慢。

11

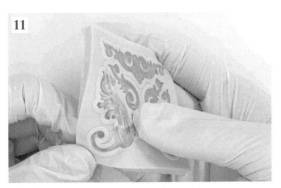

固化後再從模具中取出。在周圍空隙中滲進少許的水,或是直接放入水中進行取出,都會讓固化的環氧樹脂更容易脫模。脫模時若粗暴拉扯,是模具損傷的原因之一,千萬要注意。若成品有邊緣突起的狀況,可用剪刀將其切除。

✦原創模具的製作方法✦

利用矽膠這種翻模素材，就能做出原創模具。本篇
將會介紹初學者也能輕鬆駕馭的基本製作方法，請
務必挑戰看看，創作出世上絕無僅有的矽膠模具。

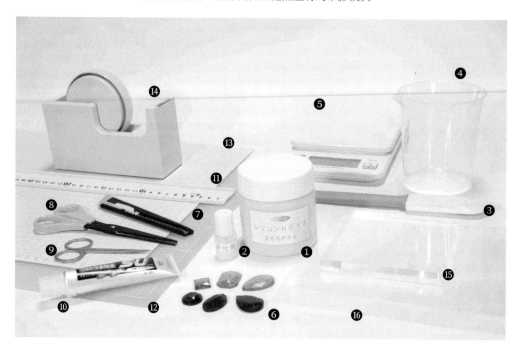

基本的材料和工具

❶ 矽膠 　　　　❺ 電子秤 　　　　❾ 修容剪刀 　　　　⓭ 厚紙板
❷ 固化劑 　　　❻ 原型 　　　　❿ 黏著劑 　　　　⓮ 透明膠帶
❸ 矽膠刮刀 　　❼ 美工刀 　　　⓫ 直尺 　　　　⓯ 平面紙鎮
❹ 量杯 　　　　❽ 剪刀 　　　　⓬ 切割墊 　　　　⓰ 塑膠板

———— 製作方法 ————

1

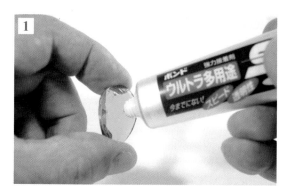

在原型的內側塗上一層薄薄的黏著劑。

2

將原型排列並且黏著在塑膠板上。每個原型之間要留大約 5
mm寬的空隙。

裁出一張寬度比原型的高度再多 5 mm 的厚紙板。例如原型如果有 3 公分那麼高，就要裁出3.5公分寬的厚紙板。

將厚紙板圍在黏好的原型外側，並留下距離原型約 5 mm 的空隙，以此判斷厚紙板所需的長度。

用透明膠帶仔細將厚紙板固定住，不可留下空隙，以免矽膠漏出。

※此處是為了能清楚看出如何固定，才會使用有色的膠帶做示範，操作時用一般的透明膠帶即可。

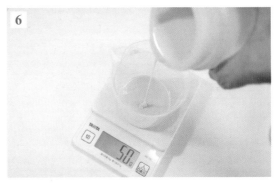

因為無法計算矽膠的必須使用量，所以量出大約的量就好。此處先量出50 g 的量。

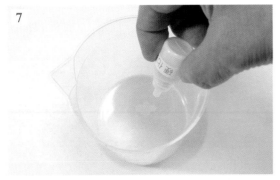

此次使用的矽膠和固化劑是以100：1的比例來混合。一滴就是約0.1 g 的量，所以要滴入 5 滴。矽膠和固化劑的混合比例會因製品不同而有差異。

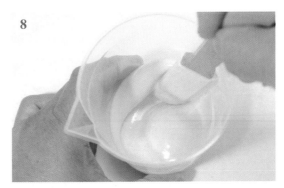

用矽膠刮刀攪拌混合，杯底及杯側都要刮起攪勻。大約過 5 分鐘後就會慢慢開始固化，所以攪拌混合的手續要在 1 分鐘之內快速完成。

9

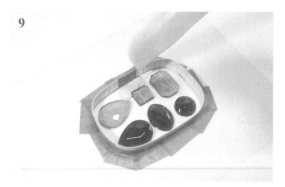

將矽膠倒進原型的縫隙之間。若將矽膠直接倒在原型上，原型和塑膠板交接處的邊角容易殘留氣泡，要特別留意。

10

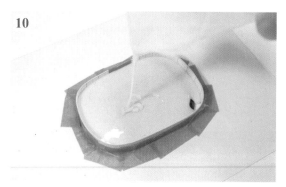

將原型間的空隙填滿後，一邊小心不要造成太多氣泡，一邊將矽膠一點一點倒在原型上，直到表面因為張力而有稍微隆起的程度。

11

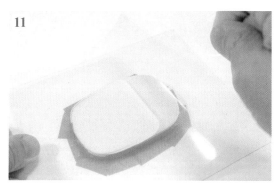

從其中一邊慢慢將另一片塑膠板蓋上，小心不要產生氣泡。

12

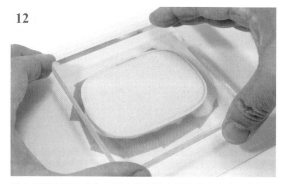

放上紙鎮之類的重物，藉由重力將多餘的矽膠壓出。若模具的底部不夠平整，在倒入樹脂液時，液面就無法維持水平狀。

※此處使用透明的壓克力紙鎮，是為了讓大家方便理解如何操作，實際製作時只要是底面平整、略帶重量的物品皆可使用。

13

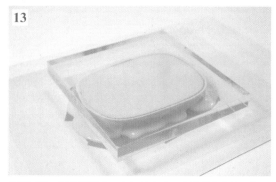

放置不動，讓矽膠固化。在氣溫高時，矽膠固化較快，氣溫低時則固化緩慢。此處所使用的矽膠，固化所需的時間是冬季12小時，夏季8小時。

14

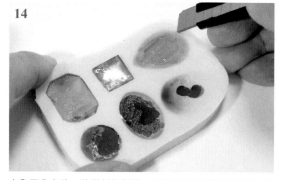

完全固化之後，將厚紙板剝除，用美工刀將滲進原型底下的矽膠切掉。這時要特別注意不能弄傷模具。

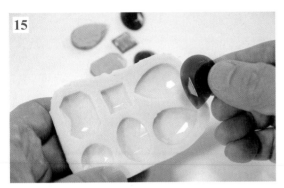

15

取出原型。

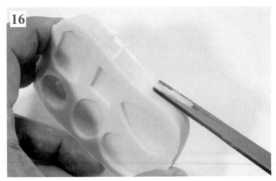

16

將邊緣不規則凸出的毛邊部分用剪刀切除。若沒有事先將模具邊緣的毛邊處理掉,這些毛邊可能會在倒入樹脂液時也掉進去,所以要仔細修掉。

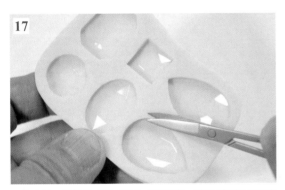

17

用修容剪刀將模具凹槽周圍的毛邊剪除。將凹槽周圍修整乾淨的話,使用這個模具來做的樹脂作品,在處理毛邊時也會更容易。

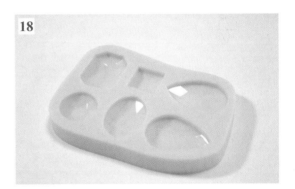

18

矽膠模具完成。

※因為是不透明的矽膠模具,所以無法使用UV膠樹脂液,只能使用雙液型環氧樹脂液。

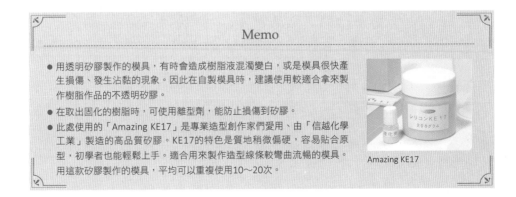

Memo

- 用透明矽膠製作的模具,有時會造成樹脂液混濁變白,或是模具很快產生損傷、發生沾黏的現象。因此在自製模具時,建議使用較適合拿來製作樹脂作品的不透明矽膠。
- 在取出固化的樹脂時,可使用離型劑,能防止損傷到矽膠。
- 此處使用的「Amazing KE17」是專業造型創作們愛用、由「信越化學工業」製造的高品質矽膠。KE17的特色是質地稍微偏硬,容易貼合原型,初學者也能輕鬆上手。適合用來製作造型線條較彎曲流暢的模具。用這款矽膠製作的模具,平均可以重複使用10~20次。

Amazing KE17

向專門業者訂製原創模具

自己想製作的作品，卻無法在市面上找到可用的模具，想製作的模具卻又因為設計複雜而無法自製，想要只屬於自己的原創模具。在這種時候，就去拜託專門業者，製造出世上絕無僅有、獨一無二的模具吧！

本次委託製作的對象是……

大阪府寢屋川市的樹脂加工公司「**株式會社MELOS**」。擁有高超的製作技術，能製作出僅有數毫米的細小工業零件或特殊零件、複雜造型的烘焙點心或食品用的矽膠模型等，也能製作出各式各樣的樹脂模型。

工廠內專門製作矽膠模具的工作區。一年裡要製作4000個以上的模具。

公司概要	株式會社MELOS 〒572-0075大阪府寢屋川市葛原1-35-3 TEL 072-200-2814　FAX 050-3142-1996 HP https://go-melos.jp/

擅長製作曲面狀、複雜的凹凸、立體造型的模具。

※原創模具的委託製造方式，會依加工業者不同而有所差異。

01　做出設計稿

先想好自己的作品要如何設計，再用Adobe Illustrator或Adobe Photoshop等設計軟體製作繪圖稿（線條畫）。存檔成JPG或是PNG檔案。
就算無法製作繪圖稿（線條畫），也可以請業者將手繪的畫稿製作成3D立體圖。

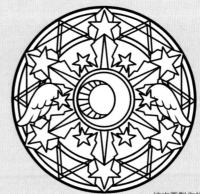

需告知加工業者的重點

①成品的尺寸（長寬、厚度）
②形狀、圖案（大致的草稿亦可）
③個數
④目的（此處的情況便需告知「是要用來做樹脂作品的模具」）

※只要有①～④的資料，就能請業者估價，便可在設計稿完成前的階段，預先知道大約需要多少製作費用。

Point!

想製作立體造型的作品時，除了平面的圖案，也要預先思考從側面、上下、傾斜時的各種角度看過去會是什麼形狀。

這次要製作的是平面造型的魔法陣模具。以「雪的結晶」、「星」、「月」、「翅膀」的圖案組成繁複的設計。

02　檢查3D立體圖

加工業者會以收到的繪圖稿為基礎，做出3D立體圖。以3D立體圖像模式從全部的角度仔細觀察形狀，確認是否和自己想做的作品吻合。

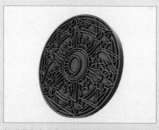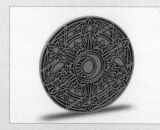

加工業者會分享用電腦瀏覽器即可閱覽的3D立體繪圖網址，從360度全方向都檢查確認過後，若有想修正的地方便可告知業者。

03 檢查矽膠型的3D立體圖

3D圖像的檢查作業結束後,接著便要檢查矽膠型的3D立體圖。此處也是由加工業者來負責製作3D圖像,請檢查厚度或形狀是否符合自身所需。

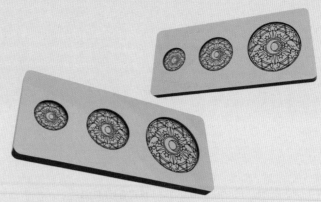

這次使用一個圖案,訂製2.5cm、3.5cm、5cm三種不同大小的矽膠模具。

04 製作基準模型

矽膠型的3D立體圖檢查完畢後,終於可以開始進行矽膠型的加工作業了。矽膠型會以業者獨家技術的真空注型製法來製作成形。

製作矽膠型時的基準模型,又分成「①用3D列印」製作和「②用加工中心機」兩種方法。想壓低成本的話就選擇①,想製作高品質超精細矽膠型的話就選擇②。

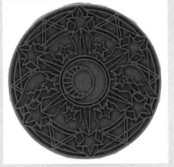

用3D列印製作出來的基準模型。使用的是高精密的3D列印機。

使用加工中心機製作出來的基準模型。表面十分平滑美觀。

※本次是特別請業者製作兩種不同種類的基準模型。
※一般情況下,基準模型不需再經過檢查作業。

照片上這座裝有門扉的大型機械就是「加工中心機」。

矽膠模具完成!

矽膠型的3D立體圖檢查確認完畢後,大約等一週到十天左右,矽膠模具就完成了。

矽膠型的基準模型會保存三個月,在三個月內仍可追加製作數量(若希望業者將其保存三個月以上,需另付其他費用)。

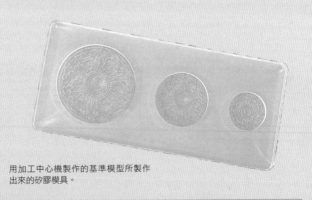

用加工中心機製作的基準模型所製作出來的矽膠模具。

Information

最小訂製量 | 1個以上
交貨期 | 確認完3D立體圖後的一週到十天左右
價格 | 五萬日幣起跳

聯絡方式 | 株式會社MELOS
電話 072-200-2814(營業時間 平日9:00~18:00)
web@go-melos.jp

如何選擇黏著劑

本書介紹的作品,都是將金屬部件或樹脂組合在一起所製成的。依照材料的不同,在黏著劑的使用上也必須做出區分。在此將一一解說本書中所使用的黏著劑,各自擁有什麼樣的特色、使用方式,以及應多加留意的要素。

不會牽絲。黏著後透明美觀
HIGH GRADE模型用

不只能用在模型上,也能用在金屬、塑膠、UV膠樹脂上。使用時不會牽絲,單用水就能將尚未固化的膠水擦拭清除掉。特點就是乾燥後不易發黃,黏著點透明而美觀。但無法塗得很厚,固定強度較弱且乾燥速度較慢,建議使用在以美麗視覺效果為主要亮點的作品上。

固化方法	固化速度	黏稠度	固化後的質感
水分、溶劑揮發後便會固化	比較耗時	較低	硬

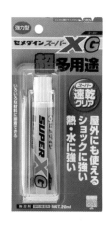

耐衝擊且可用在大部分的素材上
SUPER X GOLD

金屬、塑膠、UV膠樹脂、布、皮革等各色各樣的素材皆可使用的超多用途黏著劑。透明且黏稠,可厚塗,因此也很適合用來黏著立體部件。抗熱、防水、耐撞擊,就算受到敲打、掉落,也不容易脫落。但因為黏稠度高,在塗抹時容易牽絲,必須特別留意。

固化方法	固化速度	黏稠度	固化後的質感
與濕氣產生反應而固化	快速	像麥芽糖那樣帶重量的紮實感	帶有像橡皮擦那樣的彈力

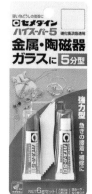

五分鐘就開始固化的快速型黏著劑
HIGH SUPER5

適合用來黏著同為金屬、塑膠等堅硬部件的黏著劑。固化時間比「EXCEL EPO」更短,想快速做黏著固定時建議選用這款。因為是環氧樹脂型的黏著劑,請在通風良好的環境下操作使用,並要注意不要使其接觸到皮膚。

固化方法	固化速度	黏稠度	固化後的質感
將兩劑混合,產生化學反應後便會固化	混合後過五分鐘就會開始固化	高	硬

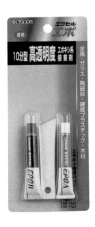

強度◎、乾燥速度◎ 紮實穩固

EXCEL EPO

適合用來黏著同為金屬、塑膠等堅硬部件的黏著劑。固化後的透明度高，就算黏著時溢出接著處，看起來也不明顯，成品較美觀。可以厚塗，所以也能用來黏著形狀立體的部件。因為是環氧樹脂型的黏著劑，請在通風良好的環境下操作使用，並要注意不要使其接觸到皮膚。

固化方法	固化速度	黏稠度	固化後的質感
將兩劑混合，產生化學反應後便會固化	混合後過五分鐘就會開始固化	高	硬

Q&A

Q. 作品製作時若需要黏接樹脂或金屬製的部件，最推薦的黏著劑是哪一種？
A. 最推薦不易泛黃的「HIGH GRADE模型用」。若想厚塗來強化黏著力或希望短時間內就能固化的話，就用相對較不易泛黃的雙液型「EXCEL EPO」吧（但這款還是會有些許泛黃）！

Q. 可以用瞬間接著劑嗎？
A. 用瞬間接著劑的話，與接著劑接觸的表面可能會變白混濁。而且也不耐衝擊，並不適合使用在本書所介紹的手工製作作品上。

Q. 想將部件牢固地黏好，有什麼技巧？
A. 黏著的強度會和黏著時的接觸面積成正比，而非塗抹的量。做平面黏貼時，在表面均勻塗抹薄薄一層（約0.05mm）即可。要黏上立體部件的話，厚塗最為有效。為了讓黏著劑徹底固化，在黏著之前要將表面清理乾淨，黏上部件之後也要靜置24小時，使黏著的力度更完全。
另外，像「EXCEL EPO」這種雙液混合型的黏著劑，最重要的就是「要以1：1的比例均勻混合」。在混合兩種液體時，要儘量讓長度、寬度都一致，同時擠出，不要使用竹籤、而是用矽膠刮刀將全體仔細均勻混合，使其順利固化。

Q. 可以用UV膠樹脂液來代替黏著劑嗎？
A. 相關製造業者都不會推薦這樣做。我們也向業者窗口詢問了理由及注意事項。

UV膠樹脂液需藉由太陽光或UV燈照射來進行固化，光線照不到的地方就會無法固化。若要將首飾常會用到的金屬零件或金屬部件黏貼固定在樹脂作品上，兩者都是光線無法穿透的材質，黏貼面的內側便可能會因為照不到光而無法固化。像這種情況建議還是使用黏著劑。（PADICO）

UV膠樹脂液在光線無法到達的地方會呈現未固化的狀態。黏著後，若因為某種因素的影響使其剝落，未固化的樹脂液便會漏出來，可能會沾黏在皮膚或衣物上，造成危險。
舉例來說，將用樹脂製作成的寶石墜面，底部塗上UV膠樹脂液，再將金屬材質的耳環零件貼於其上，然後用UV燈照射，使其固化。耳環零件的部份因為是金屬製的，光線無法穿透過去照到內側，因此是未固化的狀態。若在穿戴這組耳環時，發生黏著處剝落的情況，耳朵、脖子、頭髮或是衣服，都有沾到樹脂液的危險。因此，像在做這類作品時，請不要使用UV膠樹脂液，而是使用黏著劑來製作。
即使是不會因為樹脂而有過敏症狀的人，若長期讓樹脂液接觸皮膚，會使過敏因子不斷累積，而在某一天突然出現樹脂過敏的症狀，所以在操作樹脂液時，一定要穿戴丁晴手套等防護裝備，萬一樹脂液接觸到皮膚，請用酒精棉片之類的產品將其擦拭掉，接著再仔細將手清洗乾淨。（SK本舖）

製作時應注意事項

- 在使用樹脂液或矽膠液時,請務必要在空氣流通、換氣良好的地方進行。

- 請注意勿讓樹脂液或矽膠液直接接觸到皮膚。本書中所有作品皆強烈建議配戴手套及口罩來製作。

- 樹脂液難免會沾到衣服或是家具上,所以建議穿著弄髒也沒有關係的衣物,並在地板及桌面鋪一層保護膜,再進行作業。

- 懷孕中或是健康上有疑慮的人,請避免進行長時間的製作,要排程定時休息,在不勉強身體狀況的範圍內進行作業。

- 若周圍會有嬰幼兒活動,請務必將樹脂液等材料、可能被幼童吞嚥的細小零件,保管在孩童接觸不到的地方。

- 樹脂在固化之後,有時仍會因為接觸紫外線或空氣,而有變色的情況。

- 在使用樹脂液或矽膠液之前,請務必詳讀每項商品的使用說明書。

作品藝廊 & 製作工程

光與藍的魔法魔法雜貨

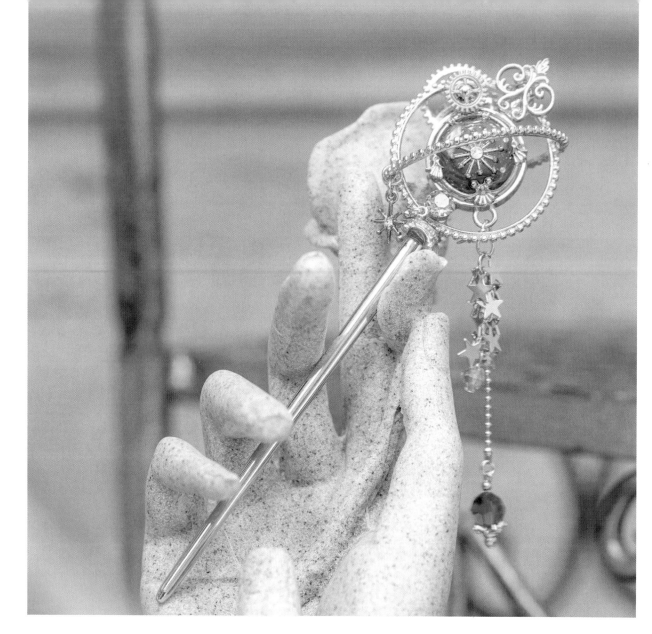

莉茲羅德之星
Étoile Liz Rod

古洋天文館

能隨心所欲改變星空顏色的魔法杖。
在空想童話中登場的人物，少女伊麗莎白的魔法杖。
伊麗莎白最喜歡仰望星空了，
她想看見任何顏色的星空，魔法杖的顏色就會跟著改變。

莉茲羅德之星
Etoile Liz Rod

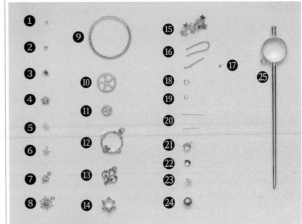

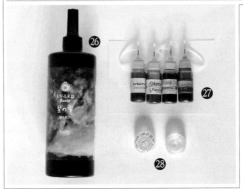

材料

❶金屬圓珠Ａ×2
❷金屬圓珠Ｂ
❸金屬圓珠Ｃ×2
❹珠帽
❺耳釘
❻星形吊飾Ａ
❼星形吊飾Ｂ
❽星形吊飾Ｃ
❾圓環狀裝飾部件Ａ ×2
❿齒輪（中）
⓫齒輪（小）
⓬圓環狀裝飾部件Ｂ
⓭吊飾
⓮皇冠形吊飾
⓯星星鍊飾（3cm）
⓰珠鍊（5cm、2cm）
⓱雙耳包扣接頭

⓲開口圈（0.8×5）×4
⓳開口圈（0.8×4）×3
⓴Ｔ字針（20mm×2、15mm）
㉑尖底水鑽座台
㉒尖底水鑽（6mm）
㉓算盤珠型玻璃珠（6mm）
㉔玻璃珠（8mm）
㉕髮簪部件
㉖UV膠樹脂液 星之雫
㉗染色劑RESIN ROADCOLOR（IMPERIAL BLUE、EMERALD GREEN、CARIBBEAN BLUE、PARAIBA BLUE）
㉘亮粉（SWEET HEXAGON: SNOW CHAMPAGNE、指甲彩繪用的極細亮粉）

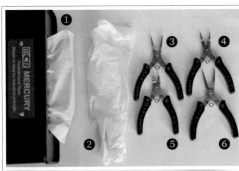

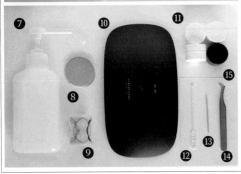

用具

❶面紙
❷丁晴手套（薄橡膠手套）
❸彎頭平口鉗
❹圓口鉗
❺斜口鉗
❻平口鉗
❼酒精消毒液
❽附蓋小盒
❾遮蓋膠帶
❿UV燈
⓫樹脂用小盒子
⓬拋棄式攪拌棒
⓭牙籤
⓮鑷子
⓯明信片

關於部件的黏接、固定
依部件材質或設計構造上不同，若將UV膠樹脂液使用在UV燈無法充分照射到的部分，容易發生固化不良的情況。在黏接、固定部件時，建議使用黏著劑。

關於UV燈的照射時間
製作解說中用UV燈照射樹脂液使其固化時所記述的所需時間，指的是使用UV-LED 24W的UV燈來照射的所需時間。

莉茲羅德之星

27

◀ 準備藍色樹脂液和混合亮粉的樹脂液

1

將UV膠樹脂液倒入附蓋小盒內。

2

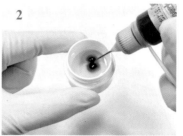

倒入稍多一些、約2滴的色號IMPERIAL BLUE染色劑。

3

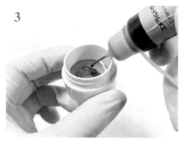

再將2滴色號EMERALD GREEN的染色劑滴入混合。

4

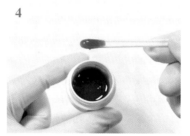

綠色略顯不足,再添加一些EMERALD GREEN來修飾。想判斷顏色是否滿意,可以用攪拌棒沾取一些樹脂液,觀察棒子尖端的顏色。

> ### Memo
>
> 在做樹脂染色時,若一開始就把顏色調得太深,之後就沒辦法再做調整了,所以要先染出較淺的顏色,一邊混色一邊確認,再加少量幾滴來進行混合,不斷重複以上的過程,才能調整出最理想的顏色。

5

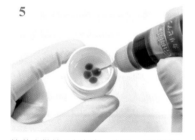

接著來做第2個顏色。在另一個附蓋小盒中倒入UV膠樹脂液,滴入4滴CARIBBEAN BLUE。

6

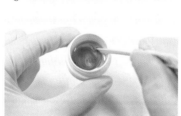

攪拌均勻,確認藍色的濃淡程度。

7

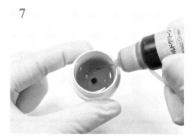

加入多量1滴EMERALD GREEN後攪拌均勻。

8

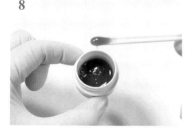

觀察攪拌棒尖端的顏色,確認是理想中的顏色後,第2個顏色完成了。

9

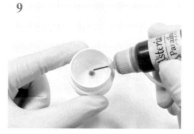

繼續做第3個顏色。在別的附蓋小盒中倒入UV膠樹脂液,加入1滴PARAIBA BLUE。

10

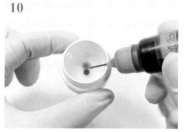

再加入1滴CARIBBEAN BLUE後攪拌均勻。

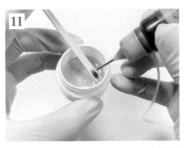

11

加入少量 1 滴 EMERALD GREEN 來調整顏色，再追加多量 1 滴的 CARIBBEAN BLUE。

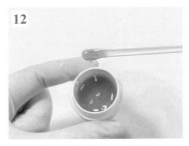

12

觀察攪拌棒尖端的顏色，確認是理想中的顏色後，第 3 個顏色完成了。

Memo

淡淡染上顏色後的樹脂，裝在小盒子裡時，顏色看起來會比塗上時還要更深更濃。所以在確認顏色時，請用白色攪拌棒沾取一些，觀察棒子尖端的顏色是否符合預期。

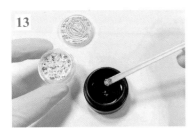

13

接著要製作加入亮粉的樹脂液。為了容易看清楚亮粉，請使用黑色的附蓋小盒。倒入 UV 膠樹脂液，加進少量 SWEET HEXAGON 的亮粉。

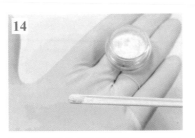

14

加入指甲彩繪用的極細亮粉。量要比 SWEET HEXAGON 的亮粉更多。

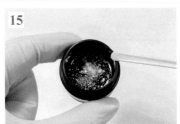

15

混合兩種不同的亮粉。

◀ 製作樹脂的裝飾部件

16

4 種都完成了。攪拌時會產生氣泡，為了讓氣泡消除，請靜置在陽光照不到的陰涼黑暗處，至少 3 個小時以上。

1

準備一段遮蓋膠帶（以寬幅且無花紋的為主），用來放置圓環狀裝飾部件 B。

2

將遮蓋膠帶的兩端向內折一小段，再貼在明信片上。

3

將圓環狀裝飾部件 B 貼在遮蓋膠帶上，用手指將圓環整體往下壓，使圓環和膠帶之間緊密黏合，不留空隙。

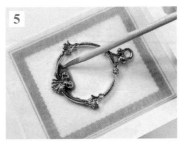

4

從最早做好的藍色樹脂液開始倒入。若是還有較大的氣泡殘留，就用牙籤將之刺破消除。

5

從圓環的邊角處開始一點一點添加樹脂液，細小的部分也要填滿。

6

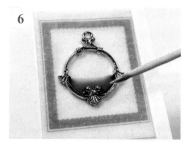

將樹脂液倒到照片上所顯示的位置後，再用牙籤在邊緣處輕輕撫平，做出像是海浪退潮時留下的波浪紋。

7

用UV燈照射約10秒，使其固化。因為馬上又要倒入樹脂液，所以只要稍微固化的程度即可。

8

接著將顏色最淺的藍色樹脂液（第29頁第12個步驟中所染製的樹脂液）倒入。

9

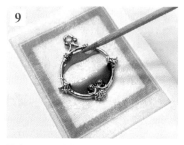

從有吊環那端的邊角開始，一點一點用樹脂液將空間補滿。

10

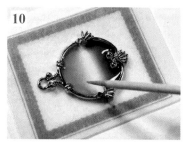

將樹脂液倒到照片上所顯示的位置後，再用牙籤在邊緣處輕輕撫平，做出像是海浪退潮時留下的波浪紋。

11

用UV燈照射約10秒，使其固化。

12

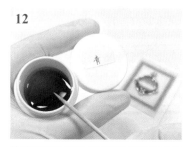

接著將第2個製作的藍色樹脂液（第28頁第8個步驟中所染製的樹脂液）倒入。

13

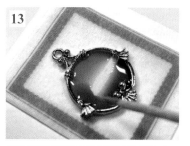

從邊緣慢慢將藍色的樹脂液填補進去，將空白的空間鋪滿。

14

如照片中所示，將不同色樹脂液之間的境界線撫平消除後，再用UV燈照射約30秒，使其固化。

My Favorite

RESIN ROAD商店
RESIN ROAD COLOR / Asteria COLOR

透明度及顏色的選擇都非常豐富，這點深得我心，所以我所有的染色劑都是用RESIN ROADCOLOR的。CLEAR COLOR TYPE就算在染色時調整成很深濃的顏色，透明度也不會下降，所以能做出透明感、季節感、神秘的魔法、水或自然的表現等，在不破壞整體氣氛的前題下，呈現出鮮艷生動的色彩，是我非常愛用的產品。

15

先將之後要用到之星形吊飾 C 的吊環部分切除。

16

接下來將加入亮粉的樹脂液也倒在上面。

17

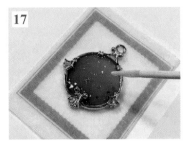

讓亮粉均勻分散到全體的表面。

18

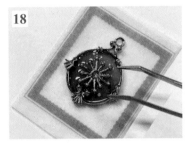

將步驟15中切掉吊環的星形吊飾 C 放置於其上，用UV燈照射約20秒，使其固化。

19

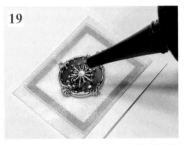

從上方倒入UV膠樹脂液，稍微調整使其表面呈現飽滿突起，接著再用UV燈照射約 1 分鐘，使其固化。

20

從側面看的時候，大約呈現像這樣的飽滿突起即可。

21

慢慢將其從遮蓋膠帶上剝取下來。

22

背面會像這樣呈現粗糙不平，所以內側也要用樹脂在表面做平滑處理。

23

倒上少許UV膠樹脂液。

24

用牙籤推開到全部範圍，使表面平整。

25

用UV燈照射約 1 分鐘，使其固化。

26

樹脂製作的裝飾部件完成了。

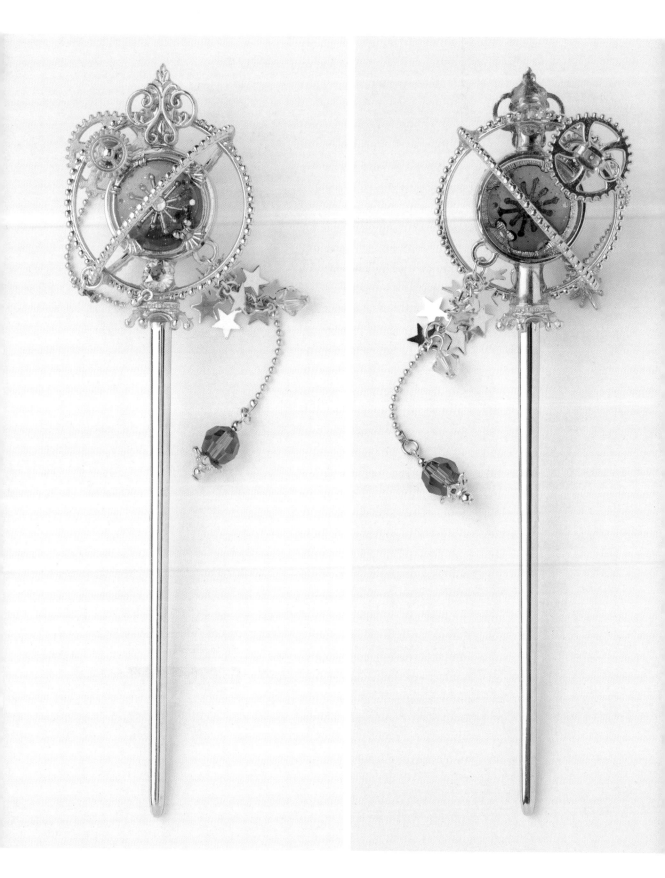

◀ 組裝修飾直到完工

1

翻過來之後,在4個突起的部分點上UV膠樹脂液。

2

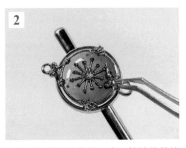

小心勿讓樹脂液滴落下來,快速將其放到髮簪上圓環的部分。

3

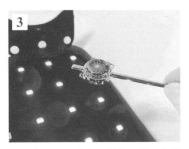

用UV燈從底下往上照射約20秒,使其固化。

4

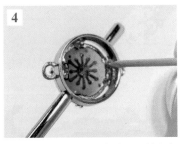

再次將UV膠樹脂液點在步驟1的突起部分上。

5

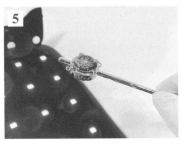

用UV燈從底下往上照射約20秒,使其固化。

6

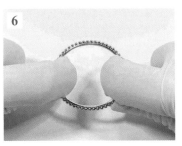

將一枚圓環狀裝飾部件A,用力朝外側拉開。因為需要非常用力才能拉開,使用鉗子等工具會更容易操作。

7

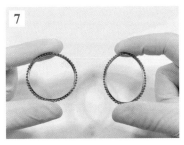

左側是加工前的圓環狀裝飾部件A。右側是步驟6拉開過的。

8

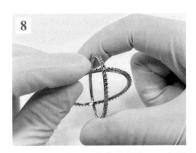

將沒有拉開的圓環狀裝飾部件A,穿過拉開後的圓環狀裝飾部件A,讓兩個圓環呈交錯狀。

9

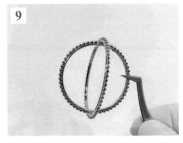

像這樣讓兩個部件正好卡住不動,就是最完美的狀態。若會鬆動的話,就用鉗子來做調整。

10

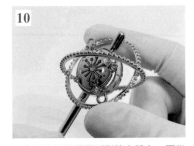

自上方將兩個環罩到髮簪本體上,再從正面、後方、側面等各種角度,確認、調整兩個環,使其不會出現歪斜扭曲的情況。

11

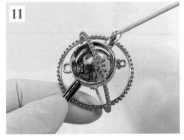

翻過來後,先將上方部分的圓環部件略微移開,點上UV膠樹脂液後,再把圓環部件移回原位。

12

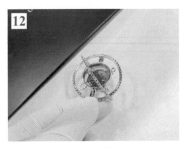

用UV燈照射約20秒,使其固化。

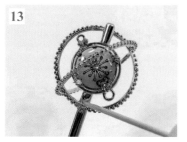

13 下方部分的圓環也塗上UV膠樹脂液，用UV燈照射約2分鐘，使其固化。

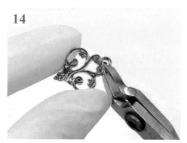

14 將吊飾的吊環部分切斷。

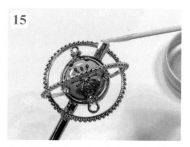

15 在本體的上方部位，塗上厚厚一層UV膠樹脂液。

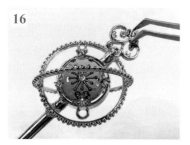

16 用鑷子謹慎小心地將吊飾放上去。

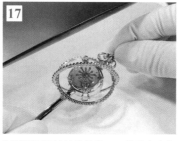

17 以手指輕輕地扶著吊飾，一邊防止它位移，一邊用UV燈照射約20秒，使其固化。

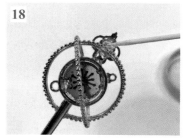

18 在吊飾的內側也塗上UV膠樹脂液，再次用UV燈照射約20秒，使其固化。

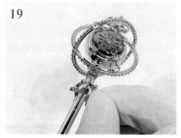

19 在本體下方部分點上UV膠樹脂液，使髮簪棒的周圍沾上一圈樹脂液，再將皇冠形吊飾套上去黏住。

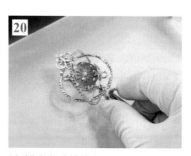

20 以手指輕輕地扶著皇冠狀吊飾，一邊防止它位移，一邊用UV燈照射約20秒，使其固化。

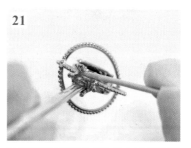

21 在皇冠狀吊飾的內側也塗上UV膠樹脂液。

22 將其倒放，用UV燈從上往下照射約20秒，使其固化。

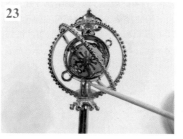

23 為了提高交叉圓環的固定強度，圓環下方接觸部位之處，也從後側用來支撐的UV膠樹脂液（照片上紅色圓圈的部分）。

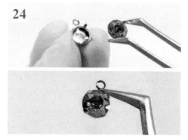

24 將尖底水鑽放入尖底水鑽座台內，再將爪鉤閉合，固定水鑽。

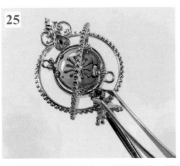

25

在樹脂部件下方點上UV膠樹脂液，將步驟24的部件放上去，用UV燈照射約20秒，使其固化。

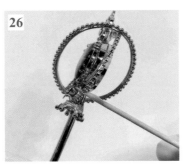

26

在側面也塗上UV膠樹脂液，再次用UV燈照射約3分鐘，使其固化。

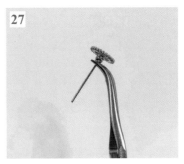

27

將T字針（20mm）穿過齒輪（小）和金屬圓珠A。

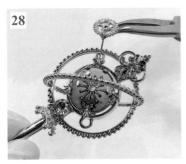

28

將步驟27的部件穿過樹脂部件左上的小洞中。

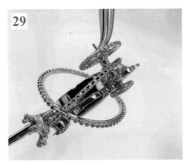

29

再從後方將兩個金屬圓珠C和齒輪（中）穿過T字針。

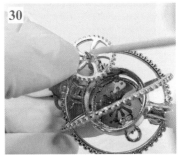

30

在齒輪（中）的中心部位點上UV膠樹脂液。

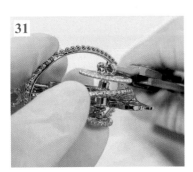

31

用圓口鉗夾住耳釘，穿過T字針。

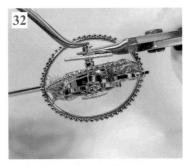

32

此時T字針尖端大約會突出2mm左右，用彎頭平口鉗將這部分夾住，彎頭平口鉗用力往上拉，圓口鉗則用力向下壓。

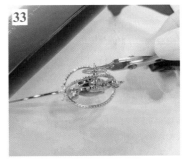

33

圓口鉗維持夾住的狀態，用UV燈照射約30秒，使其固化。

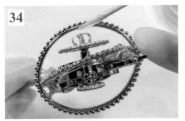

34

將突出的約2mm尖端剪掉，塗上UV膠樹脂液，再用UV燈照射約20秒，使其固化。

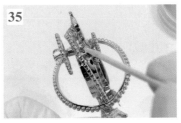

35

將UV膠樹脂液滿滿塗抹在步驟29中金屬圓珠的部分，像要將其整個包覆住一樣，再用UV燈照射約20秒，使其固化。

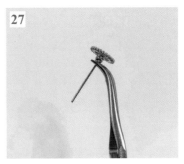

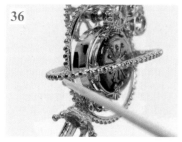

36

在圓環部件所有交叉的部分都塗上UV
膠樹脂液，用UV燈照射約3分鐘，使
其固化。

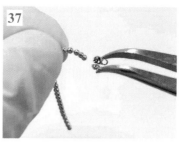

37

在珠鍊（2cm）的前端接上雙耳包扣
接頭。

38

將算盤珠型的玻璃珠穿過T字針
（15mm）後，將針尾用鉗子夾彎成圓
圈做固定。

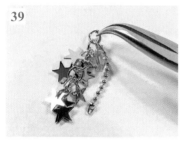

39

將步驟37的珠鍊穿過開口圈（0.8×
5），再將步驟38的算盤珠型玻璃珠
和星星鍊飾也逐一鍊接上去。

40

金屬圓珠B、珠帽、玻璃珠、金屬圓珠A，照以上順序一一穿過T字針
（20mm），尾端夾彎做固定，接著再用開口圈（0.8×5）連接在步驟39的
珠鍊前端。

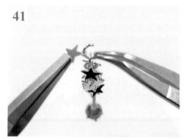

41

在星星鍊飾的前端用開口圈（0.8×
5）將星形吊飾A串接上去。

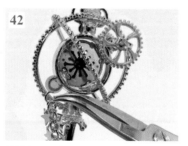

42

連結在照片上紅色圓圈的位置上，將開
口圈（0.8×5）的開口閉合。

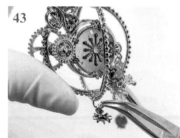

43

將星形吊飾B穿上開口圈（0.8×
5），連結在圓環部件正前方的環狀部
分上。

44

將珠鍊（5cm）接上開口圈（0.8×
5），連結在尖底水鑽的座台上。

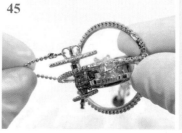

45

將珠鍊的另一邊和步驟35的耳釘部分相互串連，就完成了。

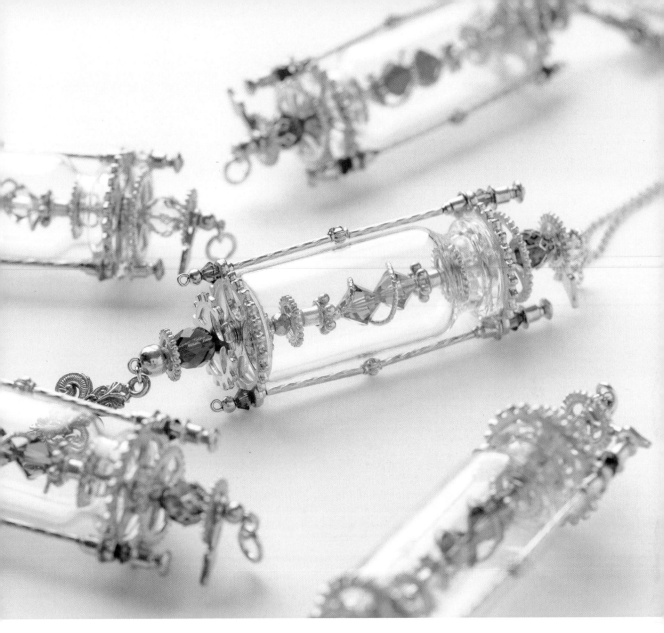

時空玻璃瓶
Chrono Glass

古洋天文館

封進魔法沙漏的玻璃瓶。
是能回溯擁有者的記憶、
觀看和此人相關之各種過往的魔法道具。

時空玻璃瓶
Chrono Glass

材料

❶金屬圓珠Ａ×2
❷金屬圓珠Ｂ×3
❸金屬圓珠Ｃ
❹金屬圓珠Ｄ
❺金屬圓珠Ｅ×2
❻金屬圓珠Ｆ×4
❼金屬圓珠Ｇ×2
❽金屬圓珠Ｈ×7
❾耳釘
❿珠帽Ａ
⓫珠帽Ｂ
⓬珠帽Ｃ
⓭齒輪（大）×2
⓮齒輪（中）Ａ
⓯齒輪（中）Ｂ
⓰齒輪（小）Ａ×2
⓱齒輪（小）Ｂ×3
⓲時鐘指針吊飾
⓳管珠×4
⓴吊飾
㉑算盤珠型玻璃珠
（8mm×2、4mm×4）
㉒捷克琉璃珠
（8mm）×2

㉓鈕扣型玻璃珠（4mm）
㉔算盤珠型壓克力珠
（5mm）
㉕開口圈
（1.2×7、1.0×5、0.8×4）
㉖Ｔ字針
（35mm、75mm）
㉗小玻璃瓶
㉘項鍊鍊子
㉙螺旋狀部件
㉚UV膠樹脂液 星之雫

用具

❶面紙
❷丁晴手套
（薄橡膠手套）
❸彎頭平口鉗
❹圓口鉗
❺斜口鉗
❻平口鉗
❼酒精消毒液
❽附蓋小盒
❾牙籤
❿UV燈

關於部件的黏接、固定
依部件材質或設計構造上不同，若將UV膠樹脂液使用在UV燈無法
充分照射到的部分，容易發生固化不良的情況。在黏接、固定部件
時，建議使用黏著劑。

關於UV燈的照射時間
製作解說中用UV燈照射樹脂液使其固化時所記述的所需時間，指的
是使用UV-LED 24W的UV燈來照射的所需時間。

◀ 製作時空玻璃瓶的「中芯」

按照以下順序，將珠帽
A、鈕扣型玻璃珠4
mm、齒輪（小）B、
金屬圓珠H、金屬圓珠
G、金屬圓珠B、算盤
珠型玻璃珠（8mm）
兩個，一一穿過T字針
（75mm）。

用兩把鉗子，將螺旋狀部件扭轉成更彎曲的螺旋狀。仔細檢查螺旋部件的吊環處，是否和螺旋末端的結束點排列在同一
條直線上。若不是排列在同一直線上，就要不斷調整到好。

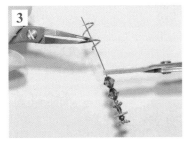 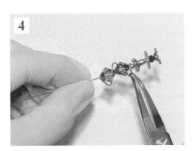 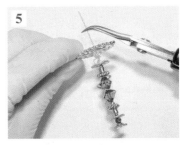

將螺旋部件套上T字針。

用鉗子調整，使螺旋部件的末端結束點
剛好接觸在算盤珠型玻璃珠上。

按照以下順序，將金屬圓珠G、金屬圓
珠H、齒輪（小）A、耳釘、算盤珠型
壓克力珠、齒輪（大）、珠帽C、齒輪
（中）A、捷克琉璃珠8mm、珠帽
B，一一穿過T字針。

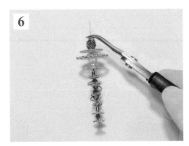 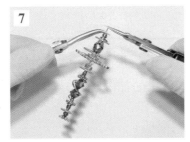 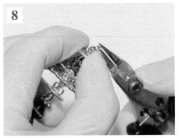

以手指輕捏珠帽，使其張開，在穿過T
字針時緊緊壓在玻璃珠上。

再將齒輪（小）A、時鐘指針吊飾、金
屬圓珠C一一穿過後，用鉗子夾住尾端
用力向下推。

一隻手拿著夾住尾端的鉗子，再用另一
隻手拿著圓口鉗，將T字針尾端彎捲成
兩圈。

時空玻璃瓶

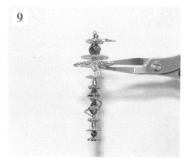

9

調整每個部件的平衡度。

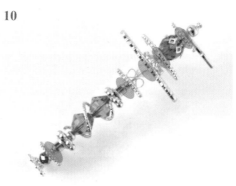

10

將UV膠樹脂液從附蓋小盒中取出，用牙籤沾取後，塗抹少許在照片中用紅圈標示的部位上。小心不要摸到塗抹樹脂液的部分。若擔心會不小心摸到，就在每次塗抹上樹脂液時就馬上拿UV燈照射，使其固化。

◀ 裝進小玻璃瓶中固定

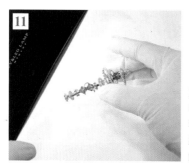

11

直接用手拿著，讓UV燈照射約20秒，放下來之後再繼續照射約3分鐘，使其固化。

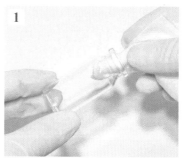

1

用沾滿酒精的面紙仔細擦拭小玻璃瓶的內外。

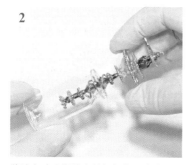

2

將時空玻璃瓶的中芯輕輕放入小玻璃瓶內。

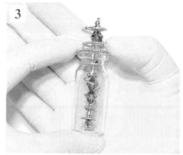

3

確認中芯的先端是否能接觸到瓶底，齒輪（大）也要能剛好貼在瓶口上。

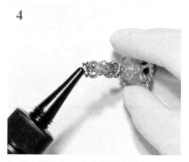

4

先將中芯取出，在中芯的先端部分點上少許UV膠樹脂液。

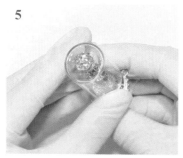

5

輕輕放進瓶內，使中芯先端和瓶底接觸。

6

直接用手拿著，用UV燈照射約20秒，放下來之後再繼續照射約2分鐘，使其固化。

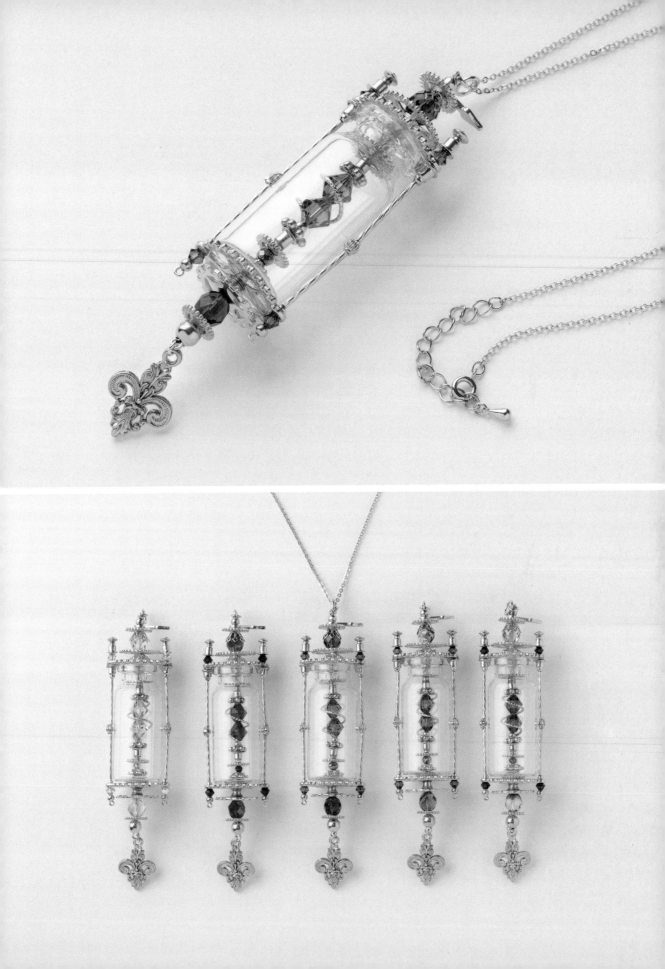

◀ 裝飾玻璃瓶後完工

1

將齒輪（小）B穿過T字針（35mm）。

2

按照以下順序，將齒輪（大）、金屬圓珠H、齒輪（中）B、捷克琉璃珠8mm、齒輪（小）B、金屬圓珠D，一一穿過T字針。

3

將部件全部套進T字針後，留下約5mm的針尾，將多餘的長度切斷。

4

一邊將部件往下壓住，一邊用圓口鉗將T字針的尖端夾彎做固定。

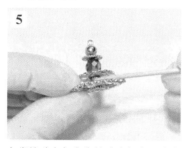

5

在齒輪（大）和齒輪（中）之間塗上UV膠樹脂液，以UV燈照射約1分鐘，使其固化。

6

按照以下順序，將金屬圓珠F、金屬圓珠H、算盤珠型玻璃珠4mm，一一穿過T字針（75mm）。

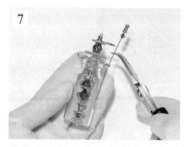

7

將其穿過時空玻璃瓶中芯的齒輪（大）。

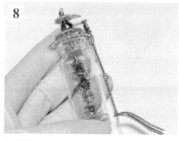

8

接著按照以下順序，將金屬圓珠H、管珠、金屬圓珠E、再一個管珠、金屬圓珠A，一一穿過T字針。

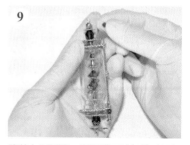

9

將其上下倒置，再把剩下的部件（算盤珠型玻璃珠4mm和金屬圓珠B）也穿過T字針。

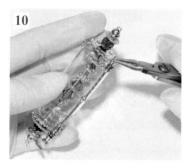

10

一邊將部件往下壓住，一邊用鉗子將T字針的尖端夾彎固定。

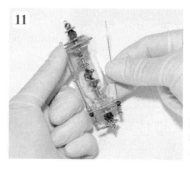

11

重複步驟6～8，在玻璃瓶的另一側也裝上T字針。

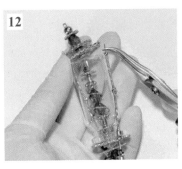

部件一一套上後，
將齒輪（大）的一
邊稍微抬高，讓Ｔ
字針穿過去。若是
抬得過高，會導致
另一側的Ｔ字針彎
曲變形，所以要特
別小心。

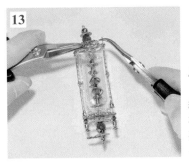

用鉗子夾著齒輪
（大）往下壓，仔
細調整，讓左右兩
根Ｔ字針上的部件
要相互對稱、長度
一致。

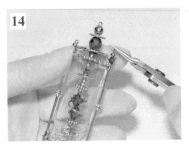

將剩下的部件（算盤珠型玻璃珠４mm
和金屬圓珠Ｂ）套上Ｔ字針，用鉗子向
下壓住，再用圓口鉗將Ｔ字針尖端夾彎
固定。

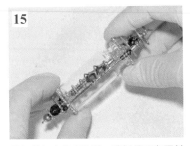

從各種角度檢查全體，確認是否有歪斜
扭曲，繼續調整。

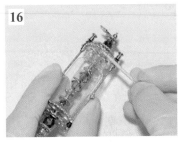

在瓶口和齒輪（大）接觸的部分塗上
UV膠樹脂液，直接拿著用UV燈照射約
20秒。放下來後再接著繼續照射約２
分鐘，使其固化。

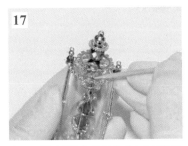

在另一側（瓶底）的齒輪（大）和瓶子
接觸的部分塗上UV膠樹脂液。

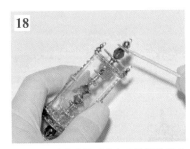

在金屬圓珠和齒輪（小）Ｂ接觸的部分
塗上UV膠樹脂液，直接拿著用UV燈照
射約20秒。放下來後再接著繼續照射
約２分鐘，使其固化。

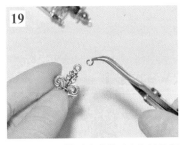

在本體下方（瓶底）齒輪（大）的Ｔ字
針尖彎曲固定處，用開口圈（0.8×
４）接上吊飾。

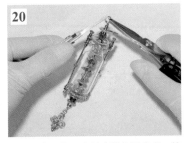

在本體上方的Ｔ字針尖彎曲固定處，接
上開口圈（1.0×５），再接上開口圈
（1.2×７）。

在開口圈（1.2×７）末端接上項鍊鍊子便完成了。

43

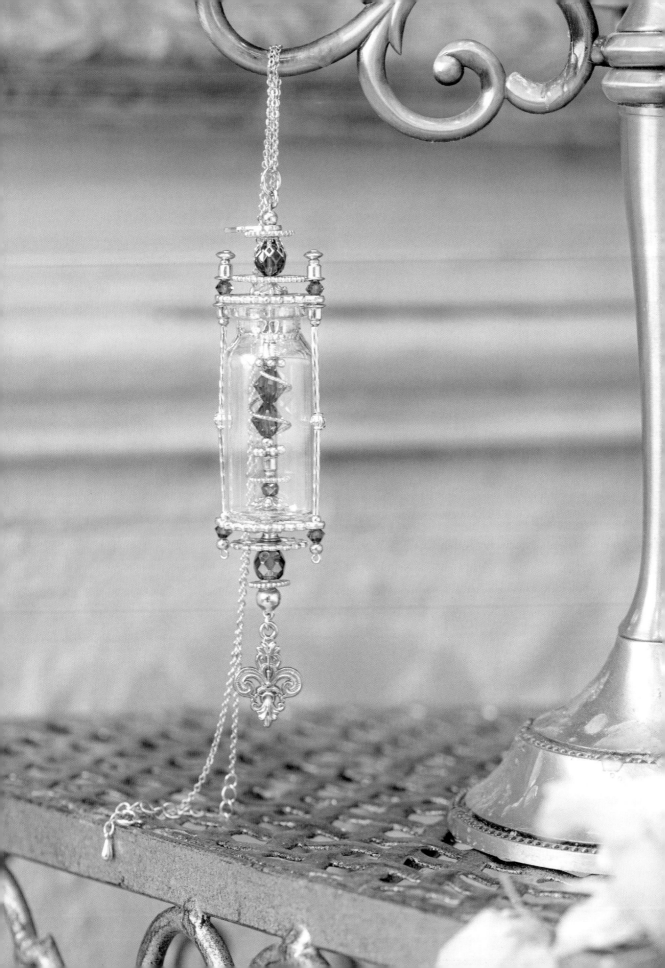

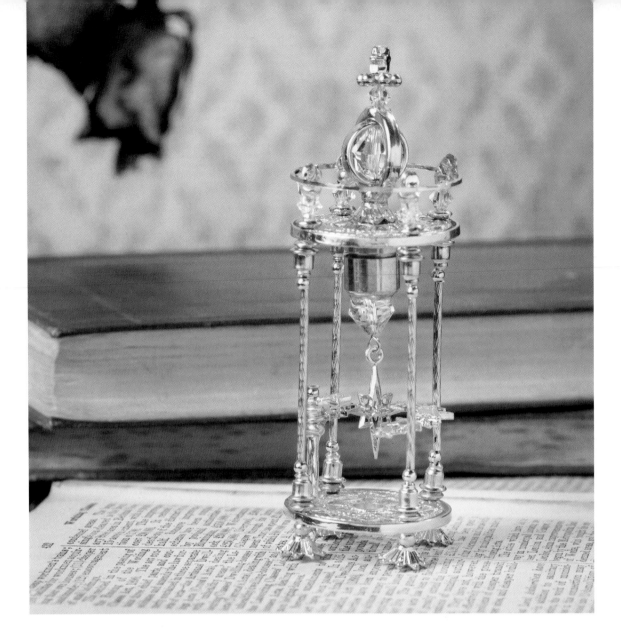

祈願之光
Wish Light

古洋天文館

+++

有祈願天使棲息於其中的神殿中央柱。

真摯虔誠地向神殿中央柱訴說心願，星星便會發光閃爍，成就願望。

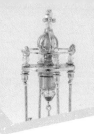

祈願之光
Wish Light

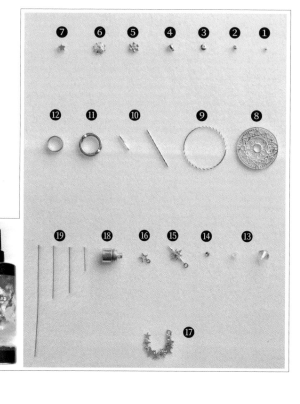

材料

❶金屬圓珠A×12
❷金屬圓珠B×11
❸金屬圓珠C×12
❹金屬圓珠D×8
❺金屬圓珠E
❻珠帽×5
❼星型珠
❽魔法陣部件×2
❾圓環部件
❿管珠(長×4、短)
⓫雙孔圓環A
⓬雙孔圓環B

⓭算盤珠型玻璃珠
　(8mm×2、4mm×5)
⓮黏貼型玻璃水鑽×4
⓯星星吊飾A
⓰星星吊飾B
⓱星星吊飾C
⓲勞作LED小燈芯
⓳T字針
　(15mm、30mm、
35mm、75mm×4)
⓴UV膠樹脂液 星之雫

用具

❶面紙
❷丁晴手套
　(薄橡膠手套)
❸彎頭平口鉗
❹圓口鉗
❺斜口鉗
❻平口鉗
❼酒精消毒液
❽附蓋小盒
❾牙籤
❿UV燈

關於部件的黏接、固定
依部件材質或設計構造上不同,若將UV膠樹脂液使用在UV燈無法充分照射到的部分,容易發生固化不良的情況。在黏接、固定部件時,建議使用黏著劑。

關於UV燈的照射時間
製作解說中用UV燈照射樹脂液使其固化時所記述的所需時間,指的是使用UV-LED 24W的UV燈來照射的所需時間。

── 製作方法 ──

◀ 製作本體上部的裝飾

1 在無彎曲、完全筆直的T字針(35mm)上,依序套上星形珠、金屬圓珠E、算盤珠型玻璃珠(4mm)。

2 將雙孔圓環A和B交叉放置,使上下兩個環的孔洞對齊。

3

配合孔洞的位置，將算盤珠型玻璃珠
（8mm）放進去。

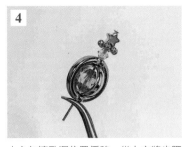

4

小心勿讓孔洞位置偏移，從上方將步驟
1的T字針穿過去。

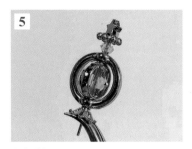

5

套上珠帽。

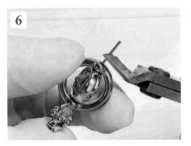

6

將上下翻轉過來，先將珠帽取下，再把
會突出珠帽部分的T字針尖剪斷。

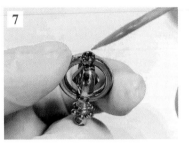

7

在T字針的切斷面點上UV膠樹脂液。

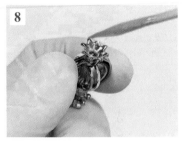

8

將在步驟6時取下的珠帽套回去，接著
在上面也點上UV膠樹脂液。

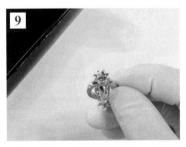

9

直接拿著用UV燈照射約20秒，放下來
後再接著繼續照射約2分鐘，使其固
化。

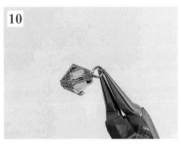

10

將算盤珠型玻璃珠（8mm）穿過T字
針（15mm），尾端折彎固定。

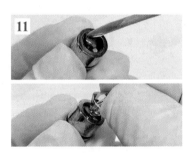

11

在勞作LED小燈芯的燈面部分塗上UV膠
樹脂液，裝上一顆菱形玻璃珠（8mm）。
然後照射UV燈20秒左右，使UV膠固
化。

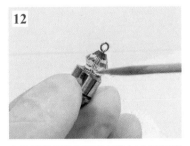

12

在黏接部分旁的凹陷處塗上UV膠樹脂
液，用UV燈照射約2分鐘，使其固
化。

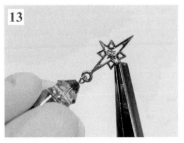

13

將T字針彎曲的部分稍微拉開，讓星星
吊飾A可以掛上去。

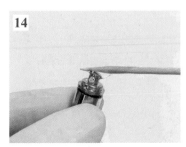

14

將小燈芯倒過來，在底部塗上UV膠樹脂
液。

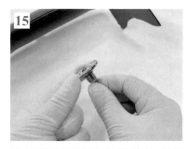

15

將小燈芯底部接在魔法陣部件中心的洞上，用UV燈照射約2分鐘，使其固化。

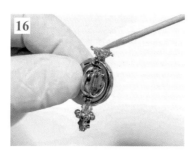

16

在步驟9的珠帽中點入較多量的UV膠樹脂液。

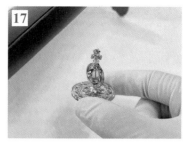

17

再接到步驟15的魔法陣部件上，用UV燈照射約2分鐘，使其固化。

◀ 製作支柱

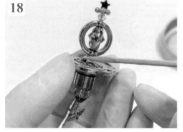

18

在部件的黏接部位周圍也追加塗上UV膠樹脂液，再次用UV燈照射約2分鐘，使其固化。

1

在無彎曲、完全筆直的T字針（75mm）上，依序套上金屬圓珠A和珠帽。

2

穿過魔法陣部件的小洞。

3

接著照以下順序，將金屬圓珠C、金屬圓珠D、金屬圓珠A、管珠（長）套上T字針，接著再依序套上金屬圓珠A、金屬圓珠D、金屬圓珠C。

4

穿過第48頁步驟18中的魔法陣部件上的小洞。

5

依序將算盤珠型玻璃珠（4mm）和金屬圓珠B套上T字針。

6

留下約4mm的長度，其餘剪斷，一邊往下用力壓住部件，一邊將T字針尾端折彎固定。

7

從第2根開始的支柱都按照步驟1～3將部件套上，再將上方的魔法陣部件稍微抬高一些，讓T字針穿過小洞。

8

套上算盤珠型玻璃珠（4mm）、金屬圓珠B，留下約4mm的長度，其餘剪斷，一邊往下用力壓住部件，一邊將T字針尾端折彎固定

◀製作本體內部的裝飾

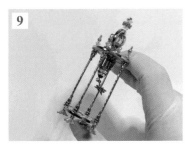

剩下的兩根支柱也依照1～8的步驟製作。

將金屬圓珠A、星星吊飾B穿過T字針（30mm）。

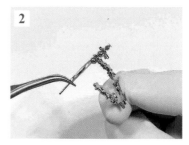

接著再將金屬圓珠B、星星吊飾C、管珠（短）穿過去。

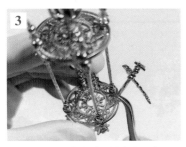

將之插進下方魔法陣部件的小洞中。

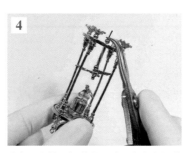

將上下翻轉，把金屬圓珠B套上穿過魔法陣部件的T字針，再將T字針突出的部分一邊用力向外拉，一邊折彎固定。

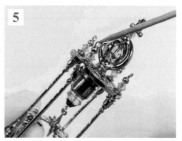

再次將上下翻轉，在本體上方、T字針支柱的折彎固定處，塗上UV膠樹脂液。

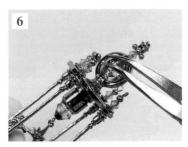

放上黏貼型玻璃水鑽，用UV燈照射約20秒，使其固化。

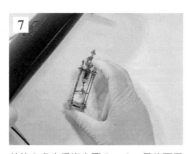

其他3處也重複步驟5～6，最後再用UV燈照射全體的上半部約20秒，使其固化。

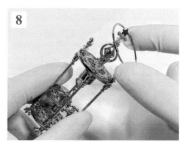

小心地將圓環部件從上面套進去。

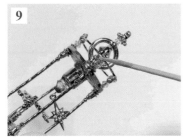

在圓環部件與支柱接觸的4個部位塗上少量的UV膠樹脂液，以UV燈照射約2分鐘，使其固化。

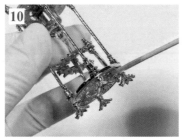

在本體正下方的T字針彎曲固定處，塗上UV膠樹脂液。

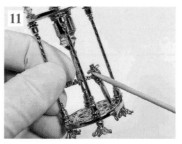

在步驟3～4裝設的部件上端，也塗上UV膠樹脂液，從底下用UV燈照射3分鐘，再從側面也照射約3分鐘，使其固化，即可完工。

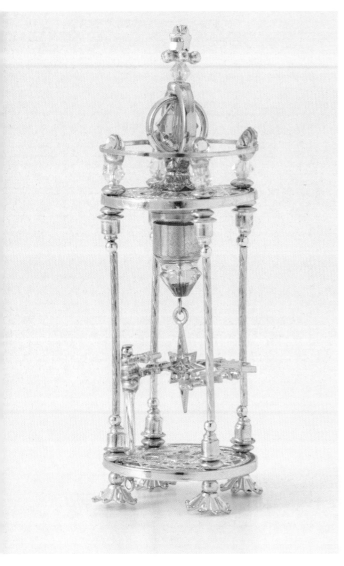
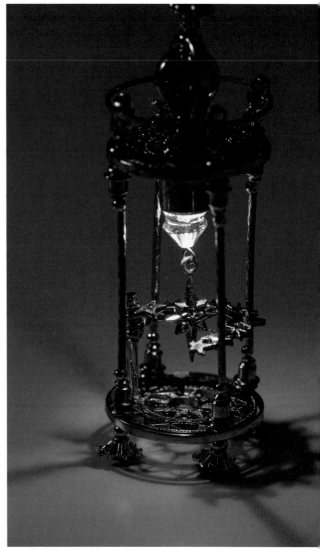

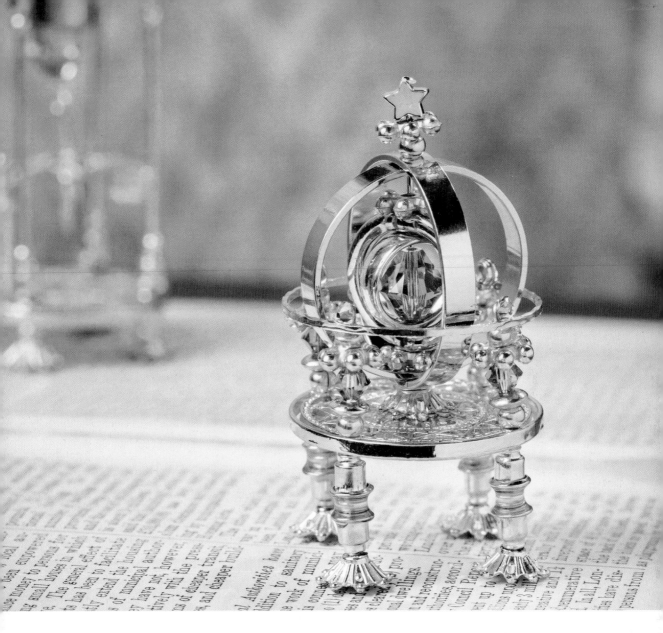

多環天球儀
Armillary Sphere

古洋天文館

也被利用來計算曆法的天球儀。
藉由觀察星星們的動向，
研究自身所在的世界線和調查其他平行世界的魔法道具。

多環天球儀
Armillary Sphere



材料

❶金屬圓珠Ａ×4
❷金屬圓珠Ｂ
❸金屬圓珠Ｃ×13
❹金屬圓珠Ｄ×4
❺金屬圓珠Ｅ
❻金屬圓珠Ｆ×8
❼金屬珠飾Ｇ×5
❽魔法陣部件
❾雙孔圓環×2
❿圓環部件
⓫雙孔圓環（小）Ａ
⓬雙孔圓環（小）Ｂ
⓭算盤珠型玻璃珠（8mm、4mm×4）
⓮黏貼型玻璃水鑽×4
⓯星形珠
⓰珠帽×5
⓱Ｔ字針（35mm×4、60mm）
⓲UV膠樹脂液 星之雫





用具

❶面紙
❷丁晴手套
（薄橡膠手套）
❸彎頭平口鉗
❹圓口鉗
❺斜口鉗
❻平口鉗
❼酒精消毒液
❽附蓋小盒
❾牙籤
❿UV燈



關於部件的黏接、固定

依部件材質或設計構造上不同，若將UV膠樹脂液使用在UV燈無法充分照射到的部分，容易發生固化不良的情況。在黏接、固定部件時，建議使用黏著劑。

關於UV燈的照射時間

製作解說中用UV燈照射樹脂液使其固化時所記述的所需時間，指的是使用UV-LED 24W的UV燈來照射的所需時間。

―――◆―――◆―――◆―――◆― 製 作 方 法 ―◆―――◆―――◆―――◆―――

◀ 製作天球儀的底座

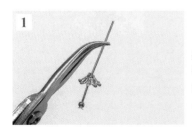

1　將筆直無扭曲、無彎折的35mm T字針，套上金屬圓珠Ａ和珠帽。

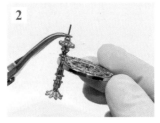

2　按照下列順序，將金屬圓珠Ｆ、金屬圓珠Ｃ、再一個金屬圓珠Ｆ、魔法陣部件、金屬圓珠Ｃ、金屬圓珠Ｄ、算盤珠型玻璃珠（4mm）、金屬珠飾Ｇ、金屬圓珠Ｃ穿過T字針。

3

將部件用力向下壓住，再用鉗子將 T 字針的針尖折彎固定。

4

重複步驟 1～3，製作全部共 4 根支柱。若有歪斜彎曲的狀況，就要調整至完全筆直。

1

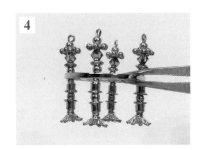

將兩個雙孔圓環以手指施力，使其略微變形，再將兩個雙孔圓環互相交叉固定住。仔細調整，使兩方的小孔都能完全對準重疊。

2

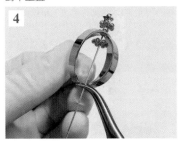

將筆直無扭曲、無彎折的 T 字針（60mm），套上星形珠、金屬圓珠 G、金屬圓珠 C。

3

先穿過步驟 1 中相互交叉的圓環部件其中一側的孔洞。

4

套上金屬珠飾 G。

5

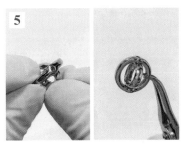

將雙孔圓環（小）A 和 B 交叉，仔細調整，使兩方的小孔都能完全對準重疊。

6

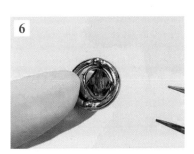

將兩個交叉的環張開，再將算盤珠型玻璃珠（8mm）放入中間，仔細調整，使玻璃珠和圓環的小孔位置都能完全對準重疊。

7

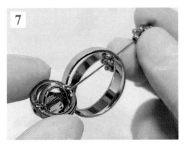

勿使重疊的小孔位置移動，慎重小心地將 T 字針穿過小孔。

8

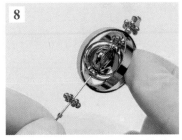

在 T 字針套上金屬珠飾 G、金屬圓珠 E 後，再穿過圓環另一側的小孔。

9

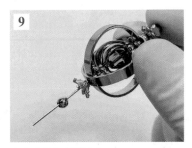

套上珠帽和金屬圓珠 B。

10

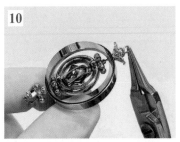

T 字針尾端留下大約 4mm 的長度，其餘切斷，再一邊用力壓住部件，一邊用鉗子將尾端折彎固定。

◀ 完成整體裝飾

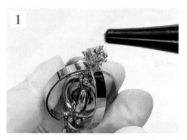
1

在球體部分之T字針尾端彎曲固定處，塗上UV膠樹脂液。

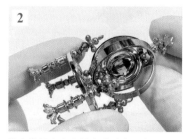
2

將之裝設在底座的魔法陣中心處。

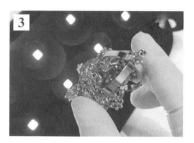
3

直接拿著，用UV燈照射約20秒，放下來後再接著繼續照射約2分鐘，使其固化。

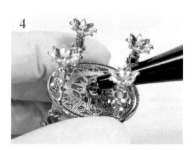
4

在球體部分和魔法陣接觸的地方，從底側點上UV膠樹脂液，直接用UV燈照射約2分鐘，使其固化。

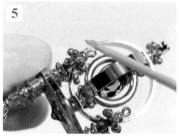
5

在支柱上方、T字針彎曲固定的部分，點上少許UV膠樹脂液。

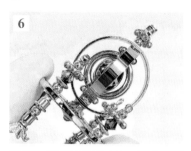
6

將黏貼式玻璃水鑽放上去，用UV燈照射約20秒，使其固化。

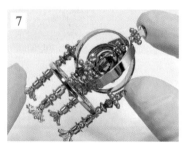
7

重複步驟5～6，將另外三根支柱也黏貼上玻璃水鑽，接著再用UV燈照射全體約2分鐘，使其固化。

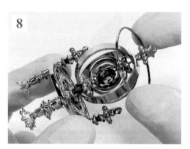
8

將圓環部件套上。

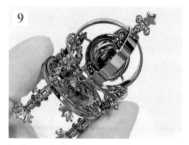
9

調整圓環部件的位置，使其能接觸到4個黏貼式玻璃水鑽。

10

在圓環部件和支柱接觸的地方塗上UV膠樹脂液，再一邊旋轉，一邊用UV燈從全部的方向照射支柱全體約1分鐘，使其固化。

11

在支柱的金屬圓珠F及金屬圓珠C的接觸部分塗上UV膠樹脂液。再一邊旋轉，一邊用UV燈從全部的方向照射支柱全體約20秒，使其固化。

12

剩下的3根支柱也照著步驟11處理。最後再次一邊旋轉，一邊用UV燈從全部的方向照射約3分鐘，使其固化，即可完工。

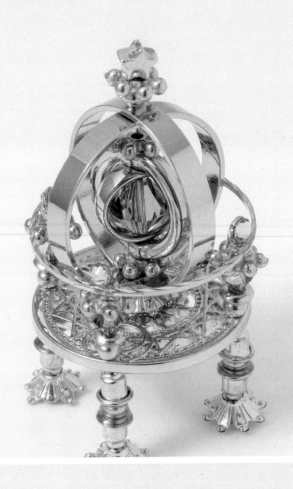

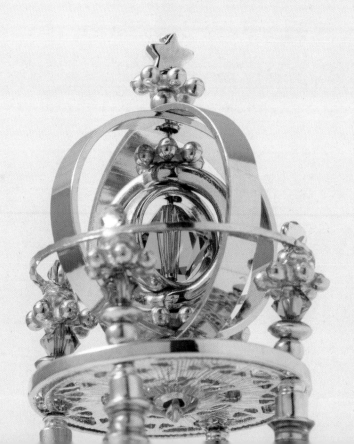

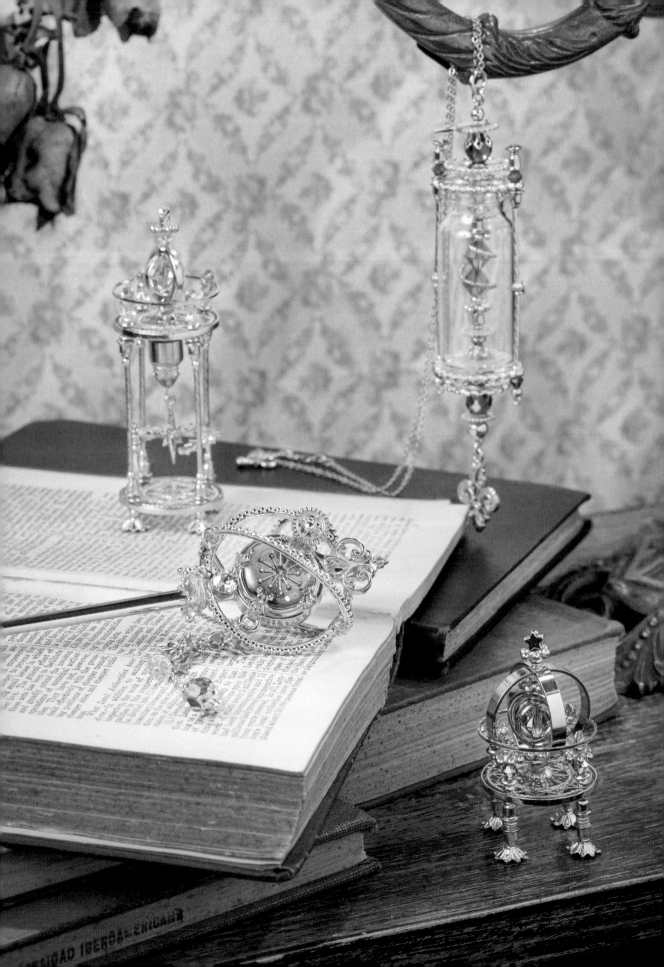

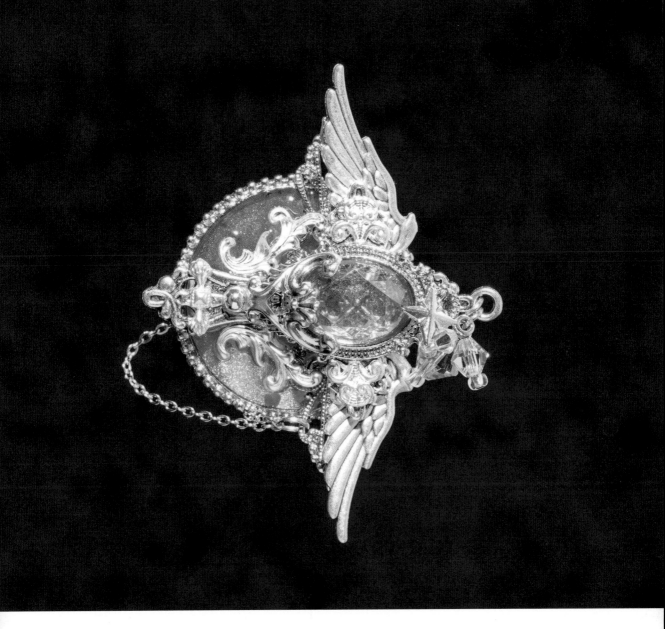

翼之護符
Winged Amulet

Oriens

胸針上的翼狀裝飾，是有夢幻之鳥之稱的「星霜鳥」雙翼。
是一人走上無盡旅程的旅人，代代相傳下來的寶物。
胸針上被施展了祝福，能在旅人不知該往何處去、徬徨無助時，
給予僅有一次的幫助。

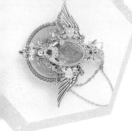

翼之護符
Winged Amulet

材料

❶ 箍狀飾環
❷ 直長形裝飾片
❸ 十字架型裝飾片
❹ 菱形鏤刻裝飾片
❺ 寶石墜底座
❻ 翅膀型部件×2
❼ 裝飾部件A
❽ 裝飾部件B×2
❾ 裝飾部件C
❿ 別針底座
⓫ 鑽石切割面水晶珠（大、中、小）
⓬ 星星吊飾
⓭ 半球形金屬部件
⓮ T字針×3
⓯ 小圓珠×3
⓰ 珠帽×3
⓱ 裝飾細鍊（5cm、8cm）
⓲ UV膠樹脂液（星之雫、Spirit Resin Σ、Miracle Resin）
⓳ 染色劑
（寶石之雫 藍色、青綠色）
⓴ 亮粉（RESIN ROADLA PLUS MIRAGE系列的NEREIDES、HYPERION）

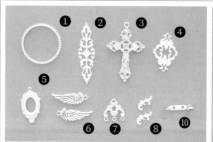

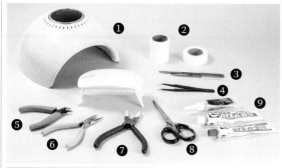

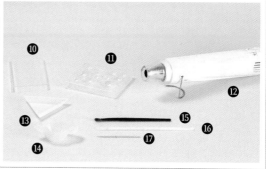

用具

❶ UV燈
❷ 遮蓋膠帶
❸ 金屬銼刀
❹ 鑷子
❺ 斜口鉗
❻ 鉗子
❼ 絕緣平口老虎鉗
❽ 剪刀
❾ 黏著劑
（HIGH GRADE模型用、HIGH SUPER 5）
❿ 手工藝用作業台
⓫ 軟質模具
⓬ 熱風槍
⓭ 三角形塑膠盤
⓮ 調色盤
⓯ 筆刷
⓰ 調色棒
⓱ 牙籤
⓲ 丁晴手套
⓳ 樹脂清潔劑

翼之護符

◀ 製作樹脂裝飾部件

※除了第60頁步驟６之外，黏著劑皆是使用「HIGH GRADE模型用」。

1

將箍狀飾環緊密黏貼在遮蓋膠帶上，飾環與膠帶間不能留有空隙，將UV膠樹脂液（Spirit Resin ∑）倒入環內。

2

用UV燈照射兩面，使其固化。

My Favorite

RESIN ROAD商店
Spirit Resin ∑

黏稠度適中，不易收縮，適合使用在需要倒入空間內將其填滿的場合。

3

用筆刷將２種亮粉刷上。

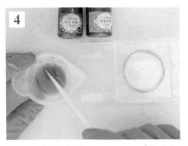

4

在UV膠樹脂液（Spirit Resin ∑）中加入２種藍色的染色劑並混合，製作已著色樹脂液。在混合時也加入少量的亮粉。

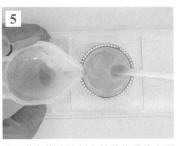

5

將已著色樹脂液倒在箍狀飾環的表面上，用UV燈照射兩面，使其固化。

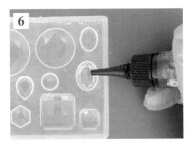

6

將UV膠樹脂液（星之雫）倒入模具中約1/3的深度，用UV燈照射，使其固化。

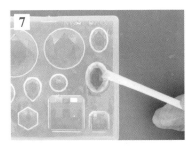

7

在UV膠樹脂液（星之雫）中加入２種藍色的染色劑並混合，做出和步驟４中相同顏色的已著色樹脂，再倒入步驟６的模具中。用UV燈照射，使其固化。

My Favorite

PADICO
星之雫

固化所需時間短，相當容易操作的樹脂液。在使用PADICO的模具時，一定會使用這款樹脂液。

8

溫度降低後，將樹脂清潔劑滲透進模具的隙縫間，取出樹脂部件。若邊緣有突起的毛邊，就用剪刀切除。

9

將寶石墜底座的吊環部分切斷，以銼刀將切斷面打磨修整平滑後，再將步驟 8 的樹脂部件用黏著劑固定上去。

10

待黏著劑乾燥後，在內側倒入UV膠樹脂液，用UV燈照射，使其固化。

1

將直長形裝飾片黏貼在遮蓋膠帶上固定。

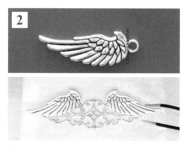

2

將翅膀型部件的吊環部分切斷，用銼刀打磨修整斷面後，用黏著劑固定在直長形裝飾片上。

3

將菱形鏤刻裝飾片貼在另外的遮蓋膠帶上固定。

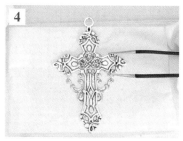

4

以黏著劑將十字架型吊飾固定於其上。

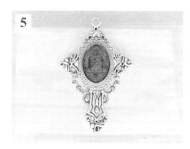

5

將第60頁步驟10製作的部件用黏著劑固定上去。

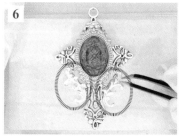

6

用黏附力高的黏著劑（HIGH SUPER 5）在十字架型吊飾的兩側，黏上裝飾部件B。

7

將照片中裝飾部件C標示的部位切斷，用銼刀修整打磨。

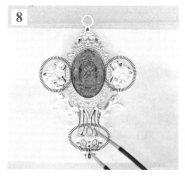

8

在十字架型吊飾的兩側及下方點上黏著劑。

Memo

HIGH SUPER 5的黏著力很高，適合用在需要強力固定住的部位。HIGH GRADE模型用則是使用時不會拉絲也不會混濁，也幾乎不會因為時間久了就有變色的情況，所以會用來黏接細小的寶石或部件等，應用在各式各樣的黏接場合上。

9

將照片中裝飾部件A標示的部位切斷，用銼刀修整打磨。

10

將裝飾部件A從中折彎，呈現山狀。

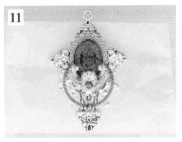

11

將之覆蓋在樹脂部件上，如照片中所示的部位，並用黏著劑固定。

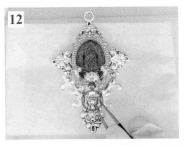

12

將半球形金屬部件用黏著劑固定在吊環部分。待黏著劑乾燥後，再用UV膠樹脂液（Miracle Resin）塗滿全體，用UV燈照射，使其固化。

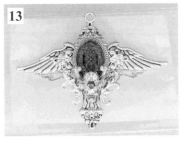

13

將步驟2中製作的直長形裝飾片＋翅膀型部件，用黏著劑固定上去。

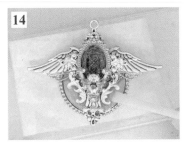

14

以黏著劑將其固定在第59頁步驟5製作的部件上。待黏著劑乾燥後，再用UV膠樹脂液（Miracle Resin）塗滿全體，用UV燈照射，使其固化。

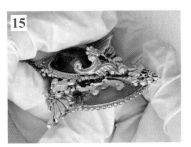

15

重複步驟14約2～3次，直至所有部件的隙縫間都有樹脂填滿。

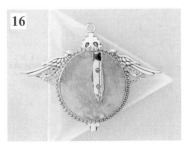

16

用黏著劑將別針底座固定在底部。待黏著劑完全乾燥後，再以UV膠樹脂液（Miracle Resin）塗覆全體。

17

用UV燈照射，使其固化。接著再次重複步驟16～17，徹底將別針底座的中心包覆進固化的樹脂內。

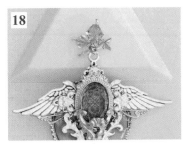

18

將珠狀飾品都套上T字針，和星星吊飾一起連接在十字架型吊飾的吊環上。

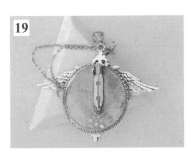

19

在裝飾細鏈的兩端接上開口圈，一邊連接在十字架型吊飾的吊環上，另一邊連接在墜飾的下方，即可完工。

My Favorite

SK本舖
Miracle Resin

稍微偏低一點的中等黏度，特點是容易消除氣泡。想在平滑表面薄薄塗上一層當作包覆時，就會使用這款。

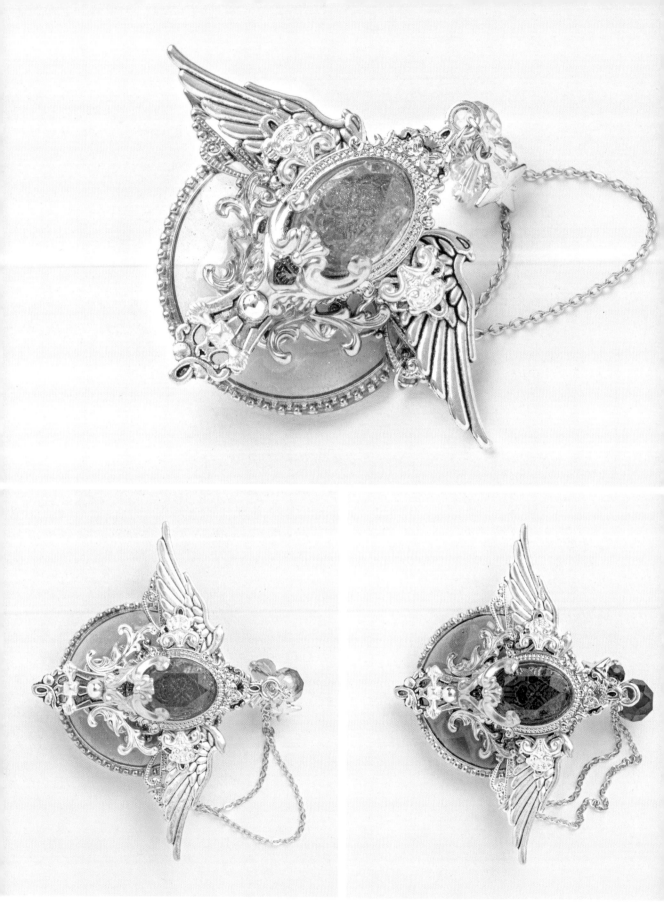

Color Variation

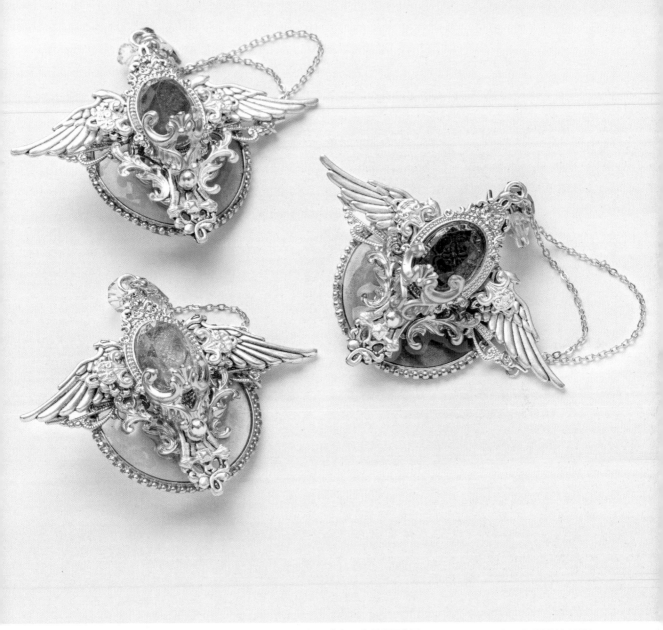

紫色：使用寶石之雫PURPLE、RESIN ROAD IMPERIAL BLUE
紅色：使用RESIN ROAD BLOOD RED

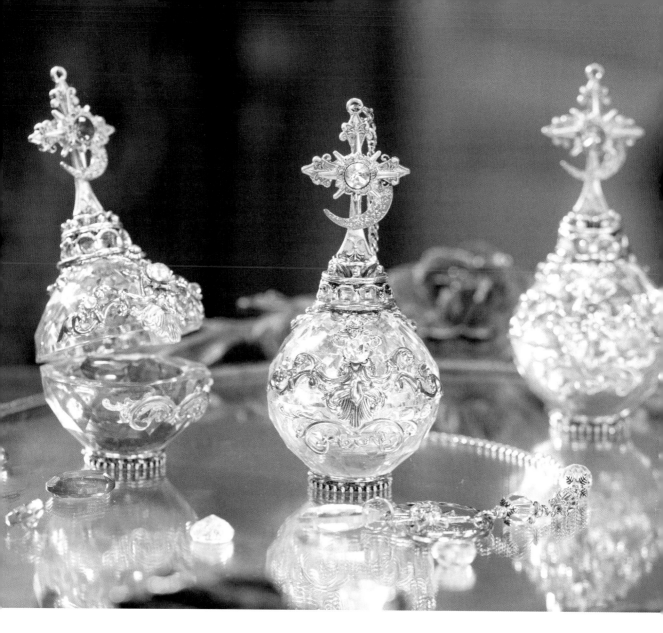

光耀閃亮水晶球
Glittering Crystal Orb

Oriens

初次學習魔法時，所使用的魔法道具。

只對魔力尚未覺醒的對象產生反應，

以雙手觸碰時，水晶球裡的魔石堆會微微發出光亮，

而其中只有一顆會和觸碰者產生共鳴。將產生共鳴的魔石握在手中，就能使用魔法了。

光耀閃亮水晶球
Glittering Crystal Orb

材料

❶圓球形容器
❷裝飾部件A
❸裝飾部件B×2
❹裝飾部件C×2
❺彎月形吊飾A
❻彎月形吊飾B
❼玻璃彎月形吊飾
❽橫長形裝飾片
❾直長形裝飾片A
❿直長形裝飾片B
⓫十字架形吊飾
⓬星芒狀吊飾
⓭焰形環
⓮箍狀飾環A×3
⓯箍狀飾環B
⓰菱形裝飾片
⓱齒輪部件A
⓲齒輪部件B
⓳珠帽A
⓴珠帽B×4
㉑星形間隔部件×4
㉒王冠（大）
㉓王冠（小）
㉔花托
㉕鏤刻裝飾部件
㉖玻璃水鑽（大、藍）
㉗玻璃水鑽
（6mm、藍）

㉘玻璃水鑽
（6mm、透明）
㉙黏貼型玻璃水鑽
（藍×2、透明×3）
㉚鑽石切割面水晶珠
（大×2、小）
㉛小圓珠×4
㉜極小圓珠狀間隔部件
（3mm）
㉝圓形彈簧扣
㉞開口圈
（大×2、中×2、小×2）
㉟9字針×3
㊱鑲鑽星形吊飾
㊲細鍊（21cm）
㊳UV膠樹脂液
（星之雫、Spirit Resin∑
及Miracle Resin）
㊴染色劑
（寶石之雫的CYAN）
㊵亮粉（RESIN ROADLA
PLUS MIRAGE系列的
HYPERION）
㊶噴罐式底層塗料
㊷噴罐式銀色塗料

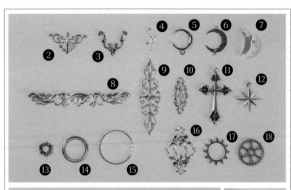
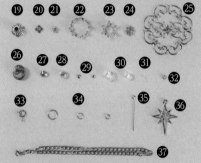

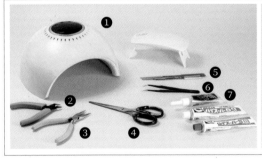
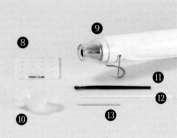

用具

❶UV燈
❷斜口鉗
❸平口鉗
❹剪刀
❺金屬銼刀
❻鑷子

❼黏著劑
（HIGH GRADE模型用、
HIGH SUPER 5）
❽矽膠模具
❾熱風槍
❿調色盤

⓫筆刷
⓬調色棒
⓭牙籤
⓮丁晴手套
⓯樹脂清潔劑

65

※除了第69頁步驟25,黏著劑都是使用「HIGH GRADE模型用」。

◀ 裝飾圓球的內部

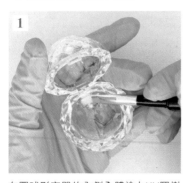

在圓球形容器的內側全體塗上UV膠樹脂液。以熱風槍去除氣泡,用UV燈照射到稍微還留有一些黏黏感的固化程度。

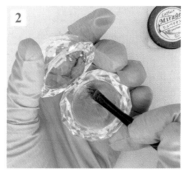

用筆刷沾取適量的亮粉,將之刷在塗抹UV膠樹脂液的地方。使用筆刷來操作,才能使亮粉分布得均勻漂亮。

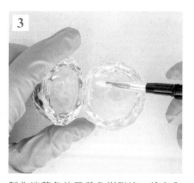

製作淡藍色的已著色樹脂液,塗在內側,再用UV燈照射,使其固化。重複以上過程,直到呈現自己滿意的顏色為止。

◀ 裝飾圓球的外側

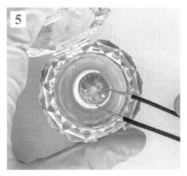

將彎月形吊飾A的吊環切斷,用銼刀將切斷面拋光磨平。

在底部塗上黏著劑,放上彎月形吊飾,接著再將玻璃水鑽(大、藍)放上去。

將十字架型吊飾和焰形環都噴上底層塗料並風乾後,再噴上銀漆,靜置乾燥。照片左側是處理後的部件。

將菱形裝飾片拗彎至和圓球相同的弧度,再用黏著劑固定在圓球上蓋頂端。

將直長形裝飾片A從圖片中紅色記號處剪斷,用銼刀將切斷面拋光磨平。

將切斷的直長形裝飾片A較短的那一片,插進上蓋前方中央處、菱形裝飾片的底下,用黏著劑固定住。

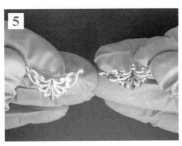

將裝飾部件A彎曲成球體的弧度。照片左側是彎曲後的部件。

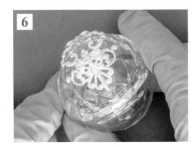

將彎曲後的裝飾部件A，插進上蓋後方那側的中央處、菱形裝飾片的底下，用黏著劑固定住。

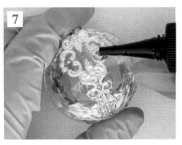

將UV膠樹脂液塗佈在所有裝飾部件的周邊，再用UV燈照射，使其固化，以此作為補強固定。

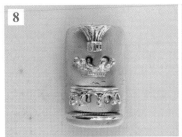

按照以下順序，將箍狀飾環A、王冠部件（大）、王冠部件（小）、珠帽A一一疊在上蓋頂端，並用黏著劑固定住。在部件和部件之間都要塗上UV膠樹脂液，再用UV燈照射，使其固化，以此作為補強固定。

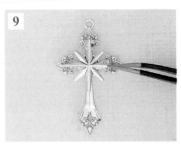

將切斷吊環並用銼刀拋光切斷面的星芒狀吊飾，放在步驟1塗裝完畢的十字架型吊飾中心處，以黏著劑固定。

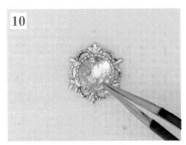

將玻璃水鑽（6mm、透明）以黏著劑固定在步驟1塗裝完畢的焰形環上。

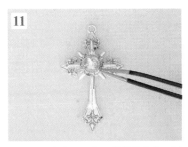

再將之放在步驟9的星芒狀吊飾上，以黏著劑固定。

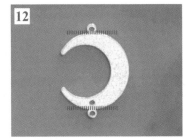

將彎月形吊飾B的吊環切斷，用銼刀拋光磨平切斷面。

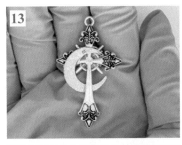

將彎月形吊飾如鐮刀般交錯勾掛在步驟11的十字架部件上，以黏著劑固定。在十字架部件的內側、與彎月形吊飾接觸的部分，也塗上UV膠樹脂液，用UV燈照射，使其固化，作為補強固定。

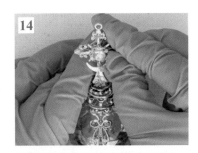

將其用黏著劑固定在步驟8的部件上。

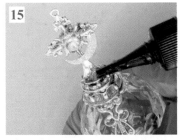

在黏著處的周圍都塗上UV膠樹脂液，用UV燈照射，使其固化，作為補強固定。

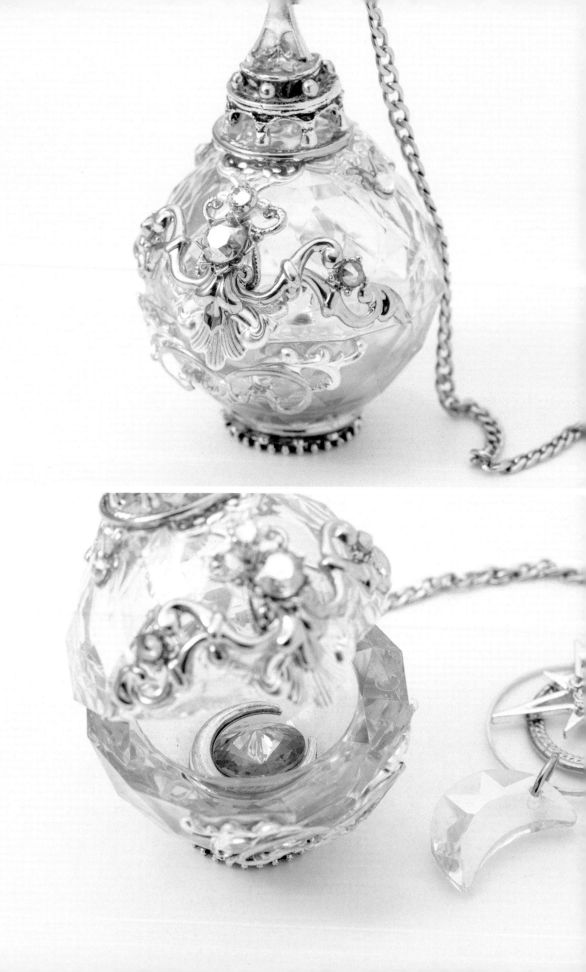

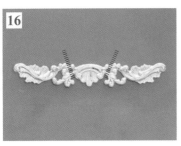

將橫長形裝飾片照著圖中標示之處切斷,用銼刀在切斷面拋光磨平。

將橫長形裝飾片切下來的中央部分拗彎成圓球的弧度,再用黏著劑貼在球體上。

將裝飾部件B照著圖中的標示切斷,用銼刀在切斷面拋光磨平。

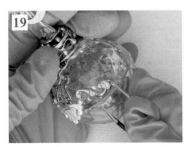

將切斷後的裝飾部件B拗彎成圓球的弧度,用黏著劑固定。

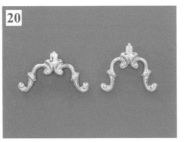

將另一個裝飾部件B拉開。圖片左側的是拉開狀態的部件。

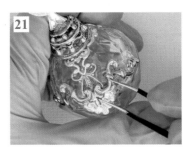

將拉開的裝飾部件用黏著劑固定於其上。

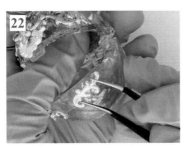

將裝飾部件C拗彎成圓球的弧度,以黏著劑固定。這時要注意勿使其卡住上蓋的開關。

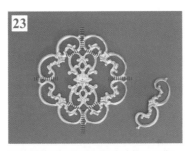

將鏤刻裝飾部件照著圖中的標示切斷,用銼刀在切斷面拋光磨平。

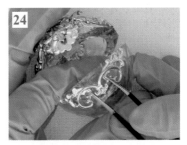

將切斷的鏤刻裝飾部件,用黏著劑固定在步驟22中的部件上。

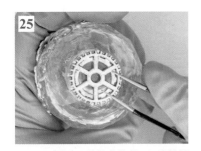

按照下列順序,將箍狀飾環A、齒輪部件A、齒輪部件B,用黏著劑(HIGH SUPER 5)固定在圓球底部。在黏著面塗上UV膠樹脂液,以UV燈照射,使其固化,作為補強固定。

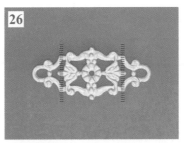

將直長形裝飾片B照著圖中的標示切斷,用銼刀在切斷面拋光磨平。

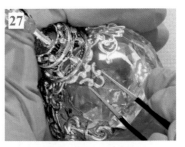

將直長形裝飾片B切下來的兩端,用黏著劑固定在上蓋頂端的旁邊。

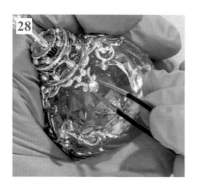

28

在吊環處放上黏貼式玻璃水鑽（透明），用黏著劑固定。另一面翻過來重複步驟27～28，將黏貼式玻璃水鑽（透明）固定在切斷的直長形裝飾片B上。

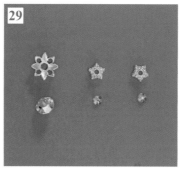

29

將花托＋玻璃水鑽（6mm、藍）、星形間隔部件＋黏貼式玻璃水鑽（藍）共兩對，用黏著劑相互黏貼在一起。

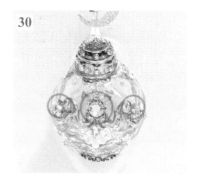

30

將步驟29的部件用黏著劑固定在本體上。接著把極小圓珠狀間隔部件和玻璃水鑽（透明）黏在一起後，再黏貼到本體中心畫紅圈的部位上，本體便完成了。

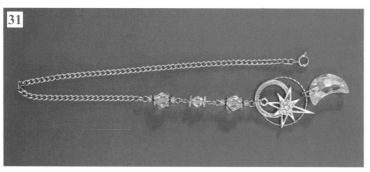

31

將細鍊的兩端接上開口圈，在其中一端接上圓形彈簧扣。在9字針套上珠狀飾品及間隔部件做成裝飾部件後，再連接到細鍊上。最後把鑲鑽星形吊飾、箍狀飾環A、箍狀飾環B一起連接上去，並將玻璃彎月形吊飾連接在箍狀飾環B底下。

> **Memo**
>
> 光是水晶球本體就已經很可愛了，但若加上可以取下的鍊子，不但能吊掛起來當作裝飾，還能繼續在手上，增加更多表現方式。

◀ 製作封入的魔石

1

製作染色的樹脂液，倒入模具內約一半的高度。

2

剩下的一半則倒入透明的UV膠樹脂液，將氣泡消除後再用UV燈照射，使其固化。

3

將邊緣的凸起毛邊修剪掉之後便完成了。建議可以配合水晶球的顏色，做出各種不同色彩的魔石。

Color Variation

紫色：使用寶石之雫PURPLE、RESIN ROADIMPERIAL BLUE
紅色：使用RESIN ROADBLOOD RED

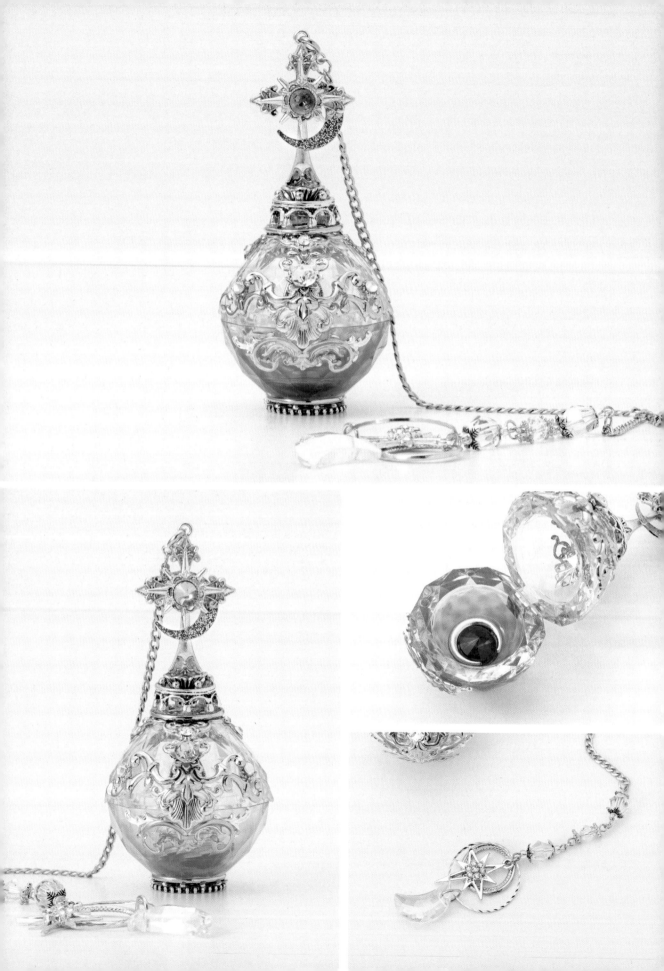

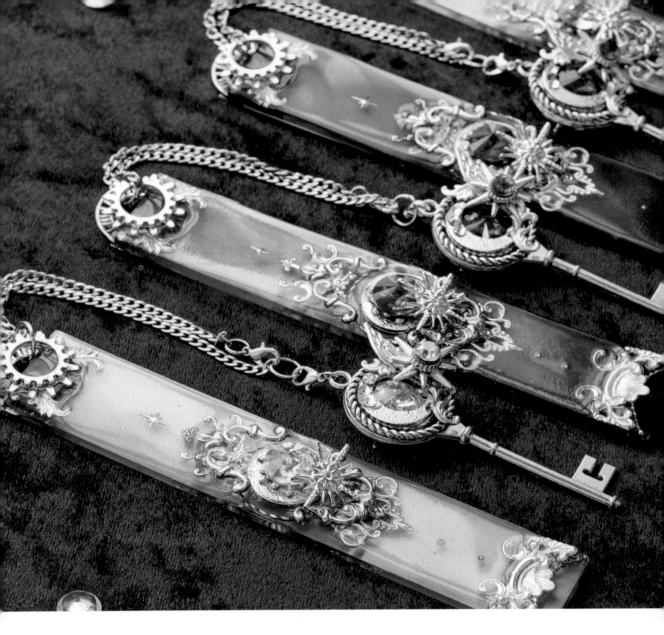

占星者之鑰
Key to Astrology

Oriens

這是指引命運方向，運用星辰來導引的占星者之鑰。
成為合格的占星者後，將遵循這把鑰匙散發出的光芒所指示的道路踏上旅程。
只有被選中的占星者方能進入「命運之室」。
據說房間內藏有記載著星辰命運的「命運之書」…。

占星者之鑰
Key to Astrology



材料

❶環形部件A
❷環形部件B×2
❸環形部件C
❹環形部件D
❺裝飾部件A
❻裝飾部件B×2
❼裝飾部件C×2
❽裝飾部件D
❾齒輪部件A
❿齒輪部件B
⓫星形部件A
⓬星形部件B
⓭菱形鏤刻部件
⓮水滴型鏤刻部件
⓯圓形鏤刻部件
⓰月形部件×2
⓱翅膀型部件
⓲小星形部件
⓳微珠
⓴橫長形裝飾片
㉑直長形裝飾片
㉒鑰匙形部件
㉓花托

㉔玻璃石
（大、透明）×2
㉕玻璃石
（6mm、藍色）
㉖黏貼型玻璃水鑽
（透明色）×2
㉗黏貼型玻璃水鑽
（彩色）
㉘扣勾×2
㉙圓環（大、中、小）
㉚間隔部件
㉛珠鍊（3cm）
㉜鍊條（17cm）
㉝星形部件（大）
㉞雙液型環氧樹脂液
㉟UV膠樹脂液
（星之雫、Spirit
ResinΣ、Miracle Resin）
㊱染色劑
（寶石之雫 藍色、青綠
色/RESIN ROAD Asteria
Color Lake Blue）



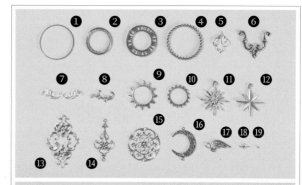

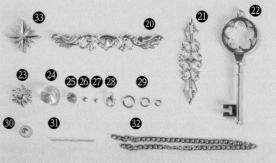

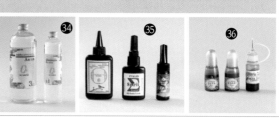

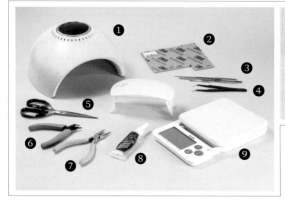

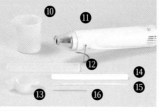

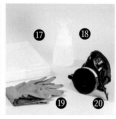

道具

❶UV燈
❷海綿打磨片
❸金屬銼刀
❹鑷子
❺剪刀
❻斜口鉗

❼老虎鉗
❽黏著劑HIGH GRADE模型用
❾電子秤
❿矽膠計量杯
⓫熱風槍
⓬長板狀模具

⓭調色盤
⓮塑膠棒
⓯調色棒
⓰牙籤
⓱含蓋透明盒
⓲樹脂清洗液

⓳丁腈手套
⓴面罩

◀ 製作飾板

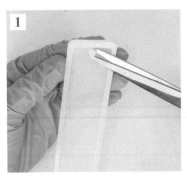

使用剪刀剪掉長板形模具內的突起形狀。

倒入環氧樹脂主劑18 g和固化劑 6 g，合計24 g，充分攪拌混合。

Memo

若環氧樹脂的分量太少的話，容易導致固化不良，建議多調製一些。

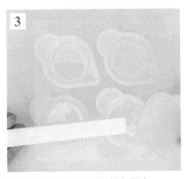

將環氧樹脂液倒入四個調色盤中。

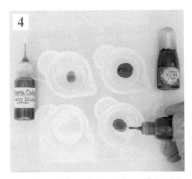

分別加入「寶石之雫 藍色」「寶石之雫 青綠色」「Asteria Color Lake Blue 湖水藍」各2～3滴，調製三種著色樹脂。剩下的一個不加入染色劑。

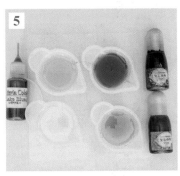

一滴一滴地加入染色劑並攪拌，觀察顏色，直到調製成想要的顏色。當達到想要的顏色時，以熱風槍吹撫，消除氣泡。

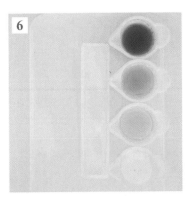

將模具放在托盤上，決定好倒入著色樹脂的位置，藉以呈現出漸層效果。

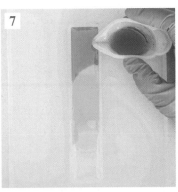

從底部（透明樹脂）開始，依序倒入各種顏色。樹脂倒入的量大約是填滿模具高度的一半即可。

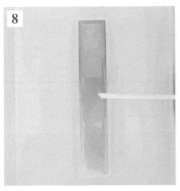

用調色棒將不同顏色的邊界部分混合至自然。

占星者之鑰

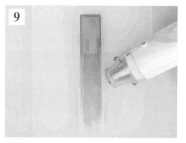

也可使用熱風槍吹出來的風進行混合。

將氣泡完全排出後,放入含蓋的透明盒中,避免灰塵沾染,直到完全固化。

◀ 裝飾長板的表面

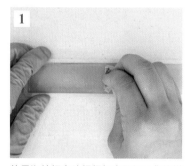

使用海綿打磨片輕輕打磨已經固化的樹脂表面,製造出輕微的刮痕。仔細擦拭乾淨表面的粉塵。

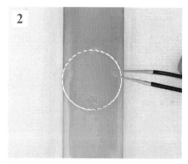

在環形部件 A 的邊緣塗上 UV 膠樹脂液,然後放在長板的中心位置,再照射 UV 燈進行固化。

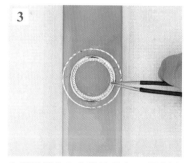

在環形部件 B 的邊緣塗上 UV 膠樹脂液,然後放在環形部件 A 的中心位置,再照射 UV 燈進行固化。

切斷月形部件上的圓環,並打磨修整切口處。

塗上黏著劑,然後放在上面環形部件 B 的上方。將 UV 膠樹脂液塗在月亮的前端部分,然後照射 UV 燈進行固化。

將直長裝飾片按照圖示的方式切斷,並打磨修整切口處。

塗上 UV 膠樹脂液,放在環形部件 A 的下方部,然後照射 UV 燈進行固化。

將裝飾部件 A 按照圖示的方式切斷,並且打磨修整切口處。

9

塗上UV膠樹脂液，放在步驟7中的直長形裝飾片的兩側，然後照射UV燈進行固化。

10

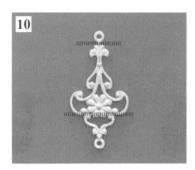

將水滴型鏤刻部件像照片那樣切斷，並打磨修整切口處。

11

塗上UV膠樹脂液，放在環形部件A上，然後照射UV燈進行固化。

12

將菱形鏤刻部件像照片那樣切斷，並打磨修整切口處。

13

塗上UV膠樹脂液，放在步驟11的水滴型鏤刻部件上，然後照射UV燈進行固化。

14

將裝飾部件B塗上UV膠樹脂液，放在月形部件的上下兩側，然後照射UV燈進行固化。

15

用手指輕按花托使其展開。照片上方是經過加工後的花托。

16

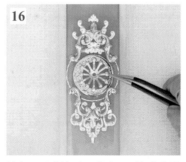

塗上UV膠樹脂液，放在月形部件上遮住孔洞，然後照射UV燈進行固化。

17

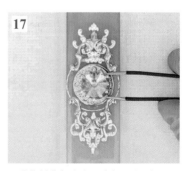

用黏著劑黏上玻璃石（大、透明）。

18

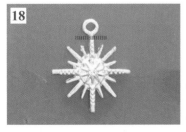

切斷星形部件A的圓環，並修整打磨切口處。

19

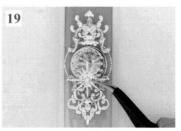

塗上黏著劑，放在玻璃石的上方。

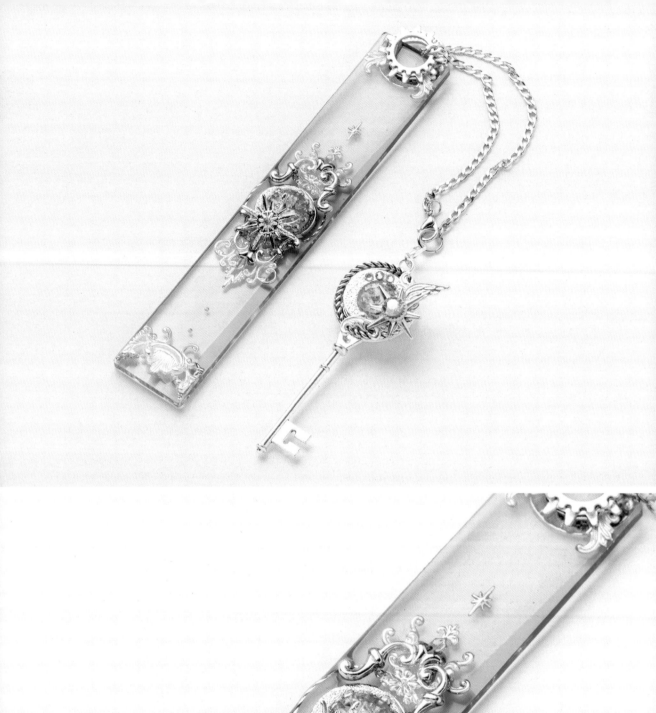
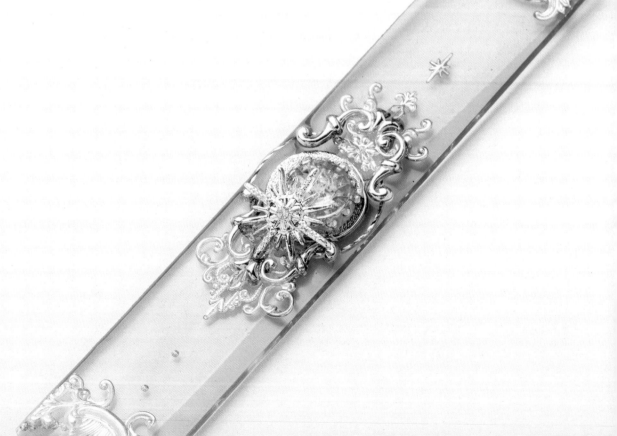

20 將UV膠樹脂液塗在球鍊上，在長板的底部排列成半圓形，然後照射UV燈進行固化。

21 將橫長形裝飾片像照片那樣切斷，並打磨修整切口處。

22 使用黏著劑將切割下來的橫長形裝飾片和步驟12中的菱形鏤刻部件黏合在一起。

23 如照片那樣切割裝飾部件C，並打磨修整切口處。

24 塗上UV膠樹脂液，放在長板的上部，然後照射UV燈進行固化。

25 分別塗上UV膠樹脂液，在底部放置2個微珠，並在上部放置小星形部件，然後照射UV燈進行固化。

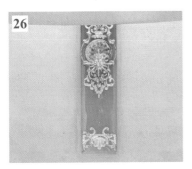

26 最後要讓正反面及整體都充分照射UV燈，直到完全固化，並且再靜置一天讓黏著劑也完全固化。

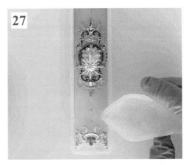

27 倒入由主劑和固化劑混合調成的透明環氧樹脂液，直到足以覆蓋住所有部件的量為止。

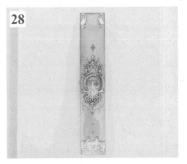

28 放入含蓋的透明盒子中，以免灰塵附著，直到完全固化後，再從模具中取出。

29 用海綿打磨片輕輕打磨背面的上部，製造一些輕微的刮傷，然後放上一個塗有UV膠樹脂液的環狀零件C，再照射UV燈進行固化。

30 把長板翻回正面，將齒輪A和齒輪B重疊後以黏著劑黏合在一起。靜置一天使黏著劑完全固化。

◀ 使用UV膠樹脂液在長板的表面塗上保護層

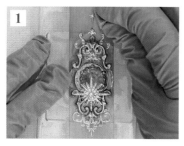

1

用海綿打磨片輕輕地打磨正面的樹脂部分，製造一些輕微的刮傷。請注意不要打磨到部件。

2

均勻地塗上UV膠樹脂液，覆蓋住整個部件，注意不要讓樹脂液體垂流到邊緣外。

> **Memo**
>
> 在這個步驟中，使用低黏度而且不易收縮的樹脂是關鍵。如果使用高收縮率的樹脂，可能會在固化的過程中形成翹曲。

◀ 製作鑰匙

3

在正反兩面、整體都充分照射UV燈進行固化。

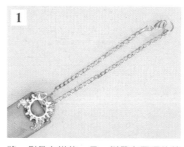

1

將一側帶有掛鉤，另一側帶有圓環的鍊子穿過長板上部的環狀部件。

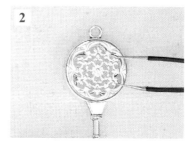

2

使用黏著劑將圓形鏤刻部件黏貼在鑰匙部件的背面。

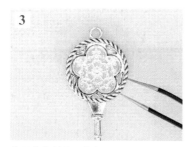

3

使用黏著劑將環狀部件D黏貼在鑰匙部件的表面。

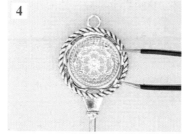

4

使用黏著劑黏貼環狀部件B。

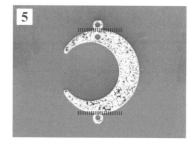

5

切斷月形部件的圓環，並打磨修整切口處。

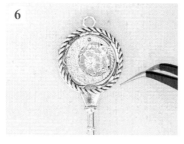

6

使用黏著劑黏貼至環狀部件B的內側。

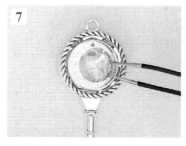

7

使用黏著劑塗抹在圓形鏤刻部件上，黏貼一個玻璃石，將月形部件的孔洞填補起來。

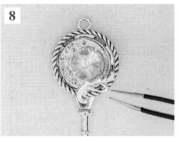

8

用黏著劑黏貼固定裝飾部件 D。

9

將裝飾部件 C 像照片這樣進行切割，並打磨修整切口處。

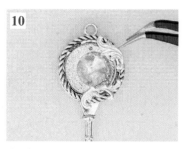

10

將切割好的裝飾部件 C 以黏著劑黏貼固定上去。

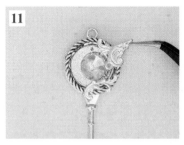

11

使用黏著劑，將翅膀型部件重疊黏貼固定在裝飾部件 C 上。

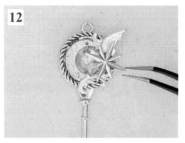

12

使用黏著劑，將星形部件 B 重疊黏貼固定在翅膀型部件上。

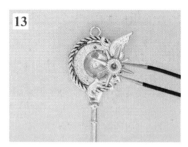

13

使用黏著劑，將間隔部件重疊黏貼固定在星形部件 B 上。

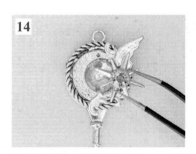

14

使用黏著劑，將玻璃石（6mm、藍色）黏貼固定在間隔部件上。

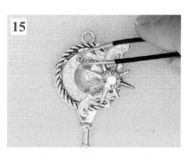

15

將黏貼型玻璃水鑽黏貼在月形部件上。

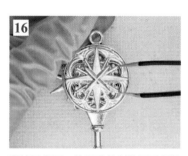

16

翻轉至背面，使用黏著劑將星形部件（大）黏貼固定上去。

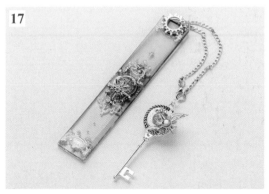

17

等待黏著劑完全乾燥後，安裝掛鉤，與主體組裝後就完成了。

My Favorite

SK本舖
雙液型環氧樹脂液

這款環氧樹脂具有非常高的透明度，且不容易變黃。氣泡也很容易排除，所以我很喜歡使用它。

Color Variation

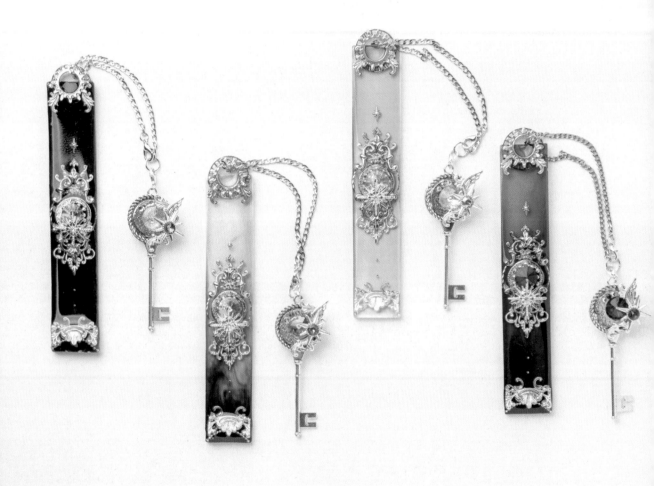

黑色：使用寶石之雫 黑色
紫色：使用寶石之雫 黑色、寶石之雫 紫色
水藍色：使用寶石之雫 青綠色
紅色：使用寶石之雫 黑色以及RESIN ROAD血紅色

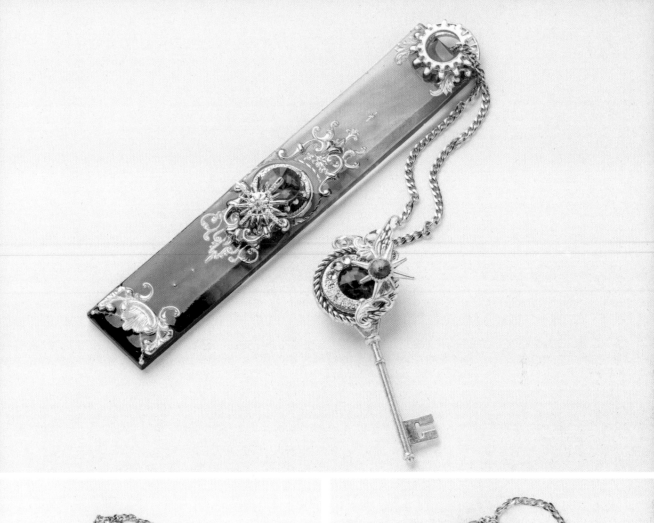

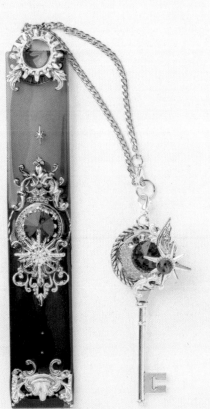

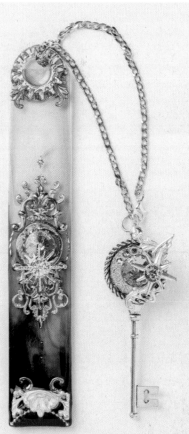

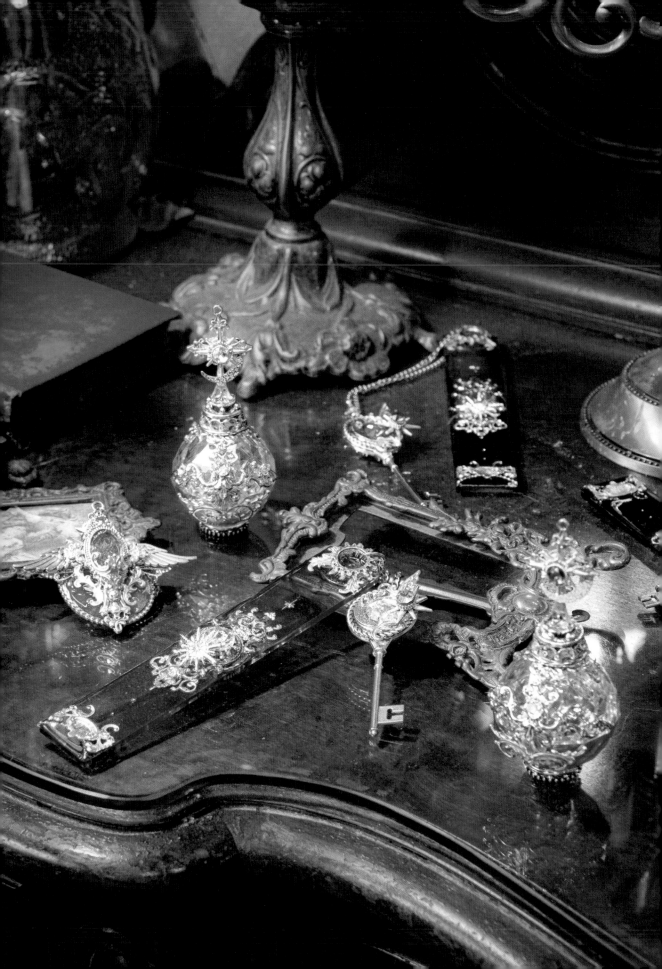

作品藝廊&製作工程

與插畫家聯合製作的作品

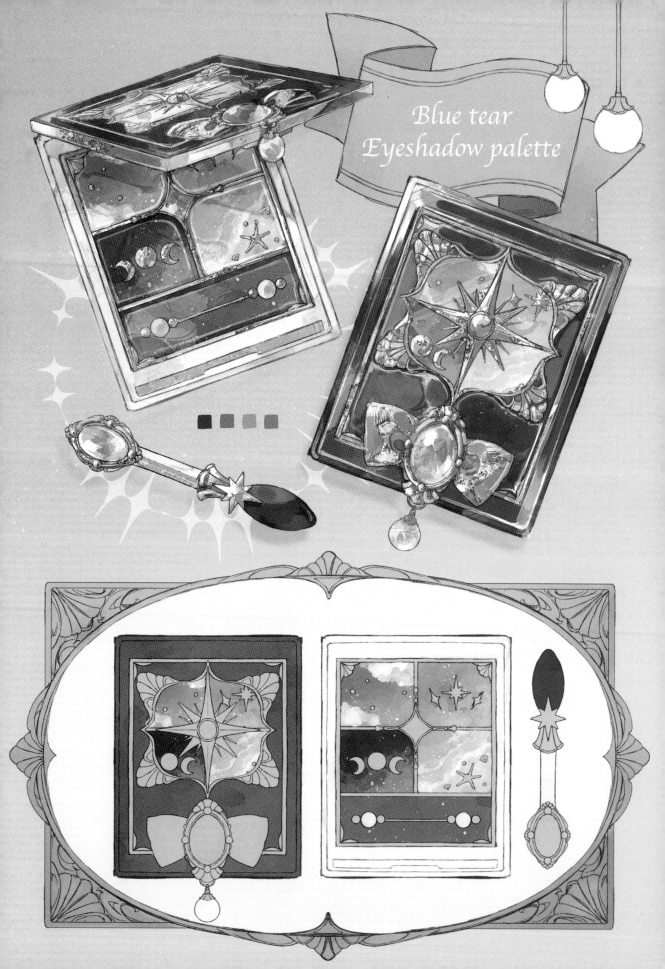

Blue tear
Eyeshadow palette

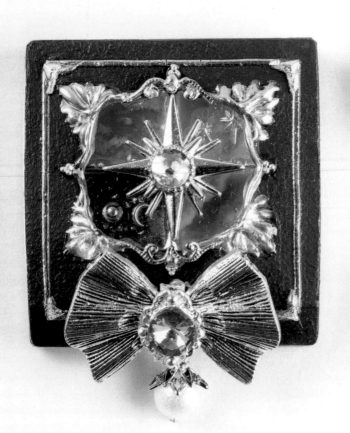
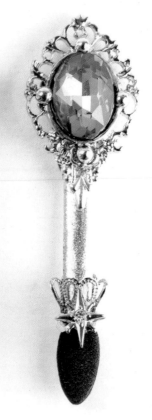

藍色眼淚的眼彩盤
Blue Tear Eyeshadow Palette

Spin×Oriens

✦✦

藍色眼淚（Blue Tear）是一位居住在被影子統治的海邊的魔法師。有一天，當強風吹散了雲彩，陽光灑落在海洋上，他輕輕地切下了海洋的一小部分，放進調色盤中。日後，他接連將花朵頌唱著微弱歌聲的早晨、令人感到寂寞的黃昏以及月光下的靜謐夜晚也都切取下來，用它們製成了眼彩盤。這個眼彩盤綻放著光芒，為她的眼睛帶來了光輝。在受到影子統治的海邊，藍色眼淚獨自一人增加著自身的魔力。

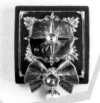

藍色眼淚的眼彩盤
Blue Tear Eyeshadow Palette

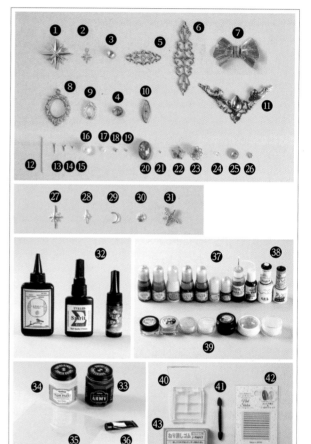

材料

❶星形部件（大）
❷帶石星形部件
❸玻璃石A
❹玻璃石B
❺橫長形部件×2
❻縱長形部件
❼緞帶部件
❽框架部件
❾迷你框架部件
❿橢圓形部件
⓫角形部件
⓬T字針
⓭三角鍊珠部件A×2
⓮三角鍊珠部件B×2
⓯三角鍊珠部件C×4
⓰珍珠
⓱半球珍珠×2
⓲半球金屬部件（大）×5
⓳半球金屬部件（小）×4
⓴玻璃寶石部件
㉑微珠×42
㉒珠帽A
㉓珠帽B
㉔圓形小珠
㉕間隔部件（大）
㉖間隔部件（小）
㉗星形部件（中）×2
㉘星形部件（小）×2
㉙迷你月形部件×2
㉚貝殼部件
㉛海星形部件
㉜UV膠樹脂液
（星之雫、Spirit ResinΣ、Miracle Resin）
㉝MILITARY PAINT ARMY NAVY BLUE海軍藍
㉞金屬質感底漆
㉟塑膠板
㊱糖霜凝膠
㊲染色劑
（寶石之雫 紫色、粉紅色、霓虹粉紅色、藍色、青綠色、檸檬黃色、夕陽橙色／RESIN ROAD Asteria Color湖水藍色／Resin plus群青色）
㊳美甲凝膠（白色、深藍色）
㊴粉末
（RESIN ROAD La Plus Mirage系列Hyperion、魔鏡粉、百鬼夜行 八咫烏／鏡面銀粉／極光粉末／磁性美甲膠／雷射亮片／貝殼碎片）
㊵眼彩盤
㊶眼彩棒
㊷水鑽美甲貼紙
㊸軟質橡皮擦

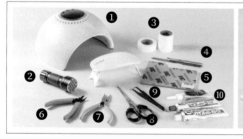
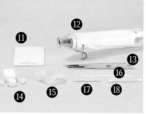

道具

❶UV燈
❷筆型UV燈
❸遮蓋膠帶
❹金屬銼刀
❺海綿打磨片
❻斜口鉗
❼鉗子
❽剪刀
❾鑷子
❿黏著劑（HIGH GRADE模型用、HighSuper 5）
⓫調色方格紙
⓬熱風槍
⓭美甲專用筆（細筆、中筆）
⓮科技海綿
⓯調色盤
⓰調色棒
⓱牙籤
⓲棉花棒
⓳NBR丁腈手套
⓴美甲筆清潔劑
㉑消毒用酒精
㉒樹脂清潔劑

※除了第96頁的步驟5之外，請使用「HIGH GRADE模型用」的黏著劑。

◀ 進行眼彩盤蓋子的塗裝

1

為了要配合插圖設計進行塗裝，所以將插圖按照眼彩盤的尺寸進行印刷，然後再配合蓋子的尺寸進行裁剪。

2

將插圖黏貼在蓋子的背面。

3

蓋上蓋子，使用遮蓋膠帶將不需要塗裝的側面覆蓋起來。

4

面對蓋子的部分，只要膠帶稍微移位，就會導致塗裝溢出。所以要將膠帶整齊沿著直線平貼。

5

底面也要貼上遮蓋膠帶。

6

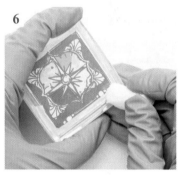

使用切成小塊的科技海綿，在需要塗裝成藍色的部分，從外側朝向內側塗上金屬質感底漆。裝飾框的部分不需要塗裝。

7

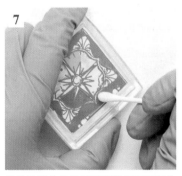

細微的部位使用棉棒塗裝會更容易作業。塗完後，靜置一天晾乾。

8

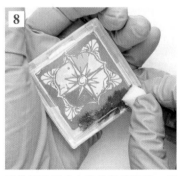

同樣使用切成小塊的科技海綿，將「MILITARY PAINT ARMY NAVY BLUE海軍藍」塗料由外側朝向內側，以輕輕按壓的方式進行塗裝。塗裝完成後，靜置一天晾乾。

9

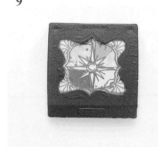

重複步驟8三次，疊加塗色，完成塗裝。

◀ 裝飾眼彩盤的蓋子

1

繪製蓋子的裝飾框架。使用美甲彩繪的細筆刷沾取較多的糖霜凝膠。會在筆刷前端出現一小球凝膠的量就算是恰到好處的量。

2

將筆刷前端上的糖霜凝膠以放置在指定位置上的感覺，畫出線條。如筆刷太傾斜的話，糖霜凝膠就不易塗抹均勻，因此請保持筆刷的垂直狀態來運筆。

3

為了防止糖霜凝膠流動，畫完一個邊線後，就使用筆型UV燈照射，先暫時固化。

4

然後再使用UV燈照射至完全固化。

5

重複步驟2～4，完成四個邊線的繪製和固化作業。為了進一步增加線條的厚度，要再重複步驟2～4。

6

使用美甲彩繪的細筆刷前端，沾取較多的糖霜凝膠，在裝飾框架的四個角落，由山形圖案的中心開始繪製。

7

每繪製完一筆，就使用筆型UV燈進行暫時固化。

8

然後再使用UV燈照射至完全固化。重複步驟6～8，完成裝飾框架的所有四個角落。最後再撕下貼在蓋子背面的插圖。

9

使用棉花棒輕輕塗抹鏡面粉（銀色）。

Memo

　　使用糖霜凝膠繪製時，如果在中途抬起筆尖，線條會變得參差不齊，所以為了要確保可以一筆畫完，一開始就要多沾取一些凝膠在筆尖上。如果失敗了，可以使用浸濕酒精的棉花棒進行擦拭。請注意不要連塗料都一起擦拭掉了！

10

切割縱長形部件,然後將切割面以砂紙打磨平整。

11

使用黏著劑黏貼在裝飾框的上下中央部位。

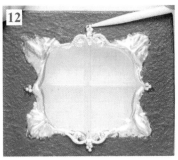

12

在步驟11中黏貼上去的部件上方,以及裝飾框的左右側,使用黏著劑黏上各3顆微珠。

藍色眼淚的眼彩盤

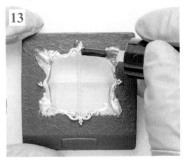

13

等到黏著劑完全乾燥後,在撒上鏡面粉的部位,塗上一層薄薄的樹脂液,然後使用UV燈照射使其固化。

14

在裝飾框的外側貼上美甲貼紙。

15

在美甲貼紙的四個角落內側,以糖霜凝膠追加繪製線條,然後使用UV燈照射使其固化。

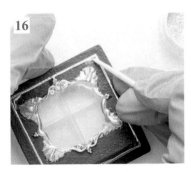

16

使用細的棉花棒沾取鏡面粉(銀色),擦拭塗抹在塗了糖霜凝膠的部分。

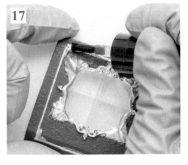

17

在塗抹了鏡面粉的部分,再塗上薄薄的樹脂液,然後使用UV燈照射使其固化。

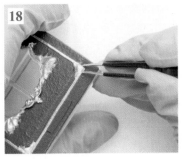

18

使用黏著劑將三角鍊珠部件C黏貼在四個角落。

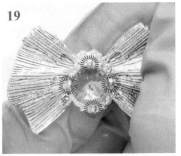

19

使用黏著劑將玻璃石B黏貼在迷你框架部件上,並在上下左右(圖片中的紅色圈圈區域)黏貼微珠。然後使用黏著劑將緞帶部件黏貼在上面。

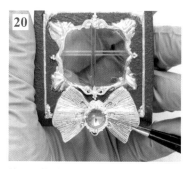

20

使用黏著劑將橢圓形部件黏貼在緞帶部件的背面。待黏著劑完全乾燥後，再使用黏著劑將整個部件黏貼在眼彩盤的下側。

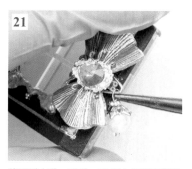

21

將圓形小珠、珍珠、珠帽Ａ和間隔部件（小）穿過Ｔ字針，固定在橢圓形部件上。

22

使用黏著劑將玻璃石Ａ黏貼在間隔部件（大）上，然後再黏貼在星形部件（大）的中央。

◀ 製作「夕陽」

23

將步驟22完成的部件，使用黏著劑黏貼在裝飾框的內側和窗戶部分，到這裡蓋子的裝飾就完成了。

1

配合眼彩盤的四個格子的尺寸，剪下塑膠板。

2

輕輕用砂紙打磨表面。

3

整體塗上美甲凝膠（白色），然後使用UV燈照射使其固化。如果有一些未固化的殘膠，可以使用浸濕酒精的廚房紙巾輕輕擦拭乾淨。

4

撒上粉末並擦拭整個表面。

5

將「Resin plus群青色」、「寶石之雫 紫色」和「寶石之雫 粉紅色＋霓虹粉紅色」混合到UV膠樹脂液中，製作出三種顏色的著色樹脂。由於塗在塑膠板後將無法使用熱風槍消除樹脂內的殘留氣泡（因為熱風槍的熱度會使塑膠板收縮變小），所以在這個步驟就要先使用熱風槍來消除氣泡。

Memo

本次使用的糖霜凝膠是「無需擦拭」型的產品。未標示為「無需擦拭」型的市售凝膠，如果手直接碰觸未固化的凝膠，有可能會引起過敏反應，因此在操作時請先戴上手套。

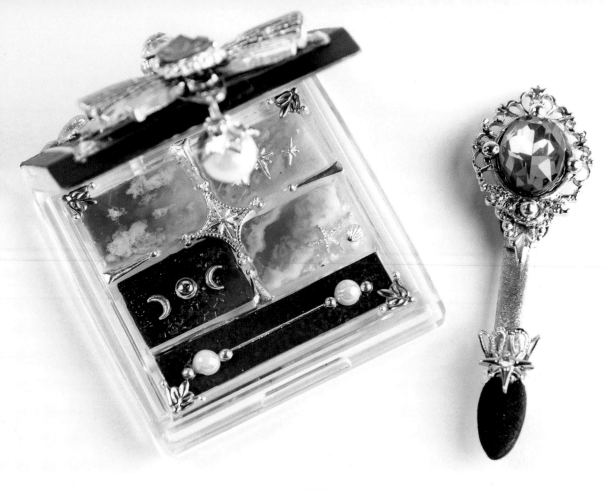

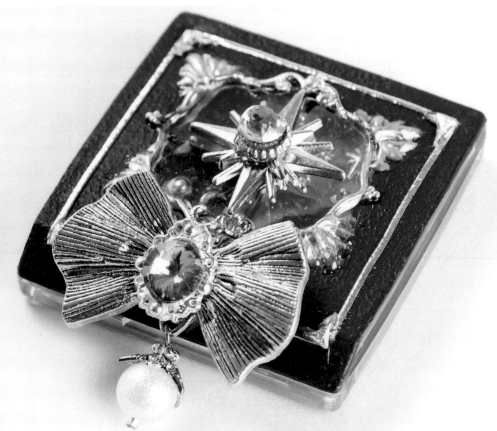

6

在左上方放置藍色，中央放置紫色，右下方放置粉紅色，使邊界線暈染開，再使用UV燈照射使其固化。

7

重複步驟6兩次。製作著色樹脂時，不要使用深色，而是使用淡色，並以塗抹多層的方式來加深顏色，這樣可以獲得更好的效果。最後再薄薄地塗上一層UV膠樹脂液。

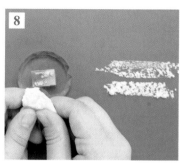

8

將軟質橡皮擦搓揉均勻，向左右伸展推開，然後再像照片這樣，將其黏貼在襯紙上。

◀ **製作「晨曦」**

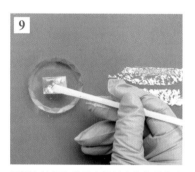

9

用調色棒挖取黏貼在襯紙上的軟質橡皮擦，放置在右上和左下來表現出雲朵的感覺。

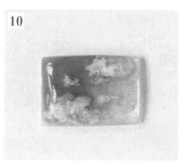

10

軟質橡皮擦放置完成後，塗上UV膠樹脂液，然後使用UV燈照射使其固化。

1

準備另一塊塑膠板，重複92頁的步驟1～3，製作底層。

2

將「寶石之雫 藍色」、「寶石之雫 青綠色」和「寶石之雫 檸檬黃色＋夕陽橙色＋少量RESIN ROAD八咫烏粉末」分別混入UV膠樹脂液中，製作成三種著色樹脂液。在左上放置藍色，稍微偏左的中間放置青綠色，稍微偏右的中間放置透明樹脂，右下方放置黃色，使邊界線暈染開，然後使用UV燈照射使其固化。

3

重複步驟2兩次。製作著色樹脂時，不要使用深色，而是使用淡色，並以塗抹多層的方式來加深顏色，這樣可以獲得更好的效果。最後再薄薄地塗上一層UV膠樹脂液。

4

使用美甲藝術用的細筆刷前端沾取美甲凝膠（白色），以畫線的感覺做出模糊處理的效果。然後使用UV燈照射使其固化。

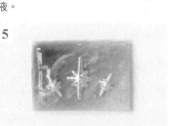

5

薄薄地塗上一層UV膠樹脂液，接著放置三個星形部件（中、小），然後使用UV燈照射使其固化。

◀ 製作「夜空」

準備另一片塑膠板，重複執行第92頁的步驟1～2，從上方薄薄地塗上一層美甲凝膠（深藍色）。照射UV燈使其固化後，如果有未固化的凝膠殘留，可以使用浸濕酒精的廚房紙巾輕輕擦拭掉。

薄薄地塗上一層亮粉凝膠，然後照射UV燈使其固化。接下來再次使用浸濕酒精的廚房紙巾輕輕擦拭。

在UV膠樹脂液中加入「寶石之雫 藍色」製作成著色樹脂液，然後薄薄地塗在上面，最後照射UV燈使其半固化。在右下方加入適量的粉末，中央部位放置適量的雷射亮片，然後再次照射UV燈至完全固化。

重複步驟3後，在左上方再次塗上少量的美甲凝膠（深藍色），將顏色的邊界模糊處理後，照射UV燈使其固化。最後使用浸濕酒精的廚房紙巾輕輕擦拭。

整體薄薄地塗上一層透明的UV膠樹脂液，然後放上半球金屬珠部件（大）和迷你月形部件，最後再照射UV燈使其固化。

◀ 製作「沙灘」

準備另一片塑膠板，重複執行92頁的步驟1～2，將UV膠樹脂液薄薄地塗在整個塑膠板上，然後照射UV燈使其半固化。在整體撒上粉末並輕輕擦拭。

將混合了貝殼碎片的UV膠樹脂液放置在右下方，然後照射UV燈使其固化。

將UV膠樹脂液分別混入「寶石之雫 藍色」、「寶石之雫 青綠色」和「RESIN ROAD湖水藍色」進行著色，製作出三種顏色的著色樹脂液。從左上方開始放置著色的藍色、青綠色和湖水藍色，將邊界暈染開後，照射UV燈使其固化。

重複步驟3，使顏色變得更深一些。

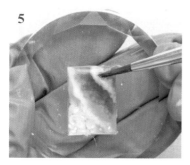

5

使用細筆刷的前端沾取美甲凝膠（白色），畫上兩條線後，用暈染的方式表現出波浪。

6

重複步驟 5 後，在整個作品上塗上 UV 膠樹脂液，然後使用 UV 燈照射使其固化。

7

在整體塗上 UV 膠樹脂液，並在右下角放置海星形部件、貝殼部件和微珠。使用 UV 燈先暫時固化，然後再次照射使其完全固化。

◀ 調整修飾眼彩盤的內容物

1

將「夕陽」「晨曦」「夜空」「沙灘」以黏著劑固定在眼彩盤的框內。

Memo

- 如果樹脂溢出，或是樹脂藝術的作品無法放入框內的話，可以使用砂紙來修整形狀。
- 雖然也可以直接在眼彩盤上繪製樹脂藝術，但使用塑膠板可以讓我們在失敗的時候輕鬆重做。然而，塑膠板的材質在受熱的時候會收縮變形，因此無法使用熱風槍來去除氣泡。

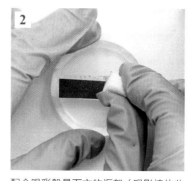

2

配合眼彩盤最下方的框架（眼影棒的收納部分）尺寸切割塑膠板，輕輕打磨表面，塗上底漆並充分乾燥。將切割成小塊的科技海綿沾取「MILITARY PAINT ARMY（海軍藍色）」，以輕拍按壓的方式進行塗裝。

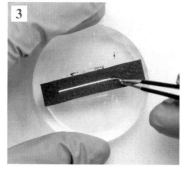

3

待塗料完全乾燥後，貼上美甲貼紙。

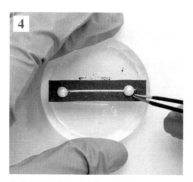

4

在美甲貼紙的兩側黏貼半球珍珠部件。

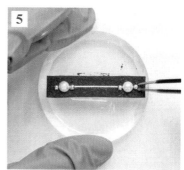

5

使用黏著劑在部件的兩側黏貼小尺寸的半球金屬部件。

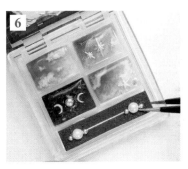

6

在最下方的框架中倒入UV膠樹脂液至約9分滿的高度，然後照射UV燈使其固化。將步驟5的部件用黏著劑黏貼固定。

7

將直長形裝飾片切斷，並將切斷面用砂紙打磨至平整。

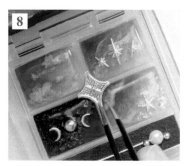

8

用黏著劑將其黏貼在眼彩盤的中心十字位置。

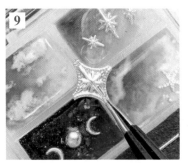

9

將星形部件（中）用黏著劑黏貼固定。

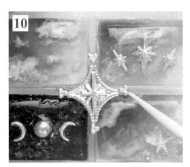

10

上下左右以黏著劑各黏貼三個微珠。

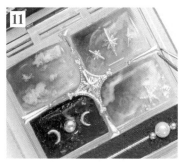

11

用黏著劑在邊緣的四個位置黏貼三角鍊珠部件A和B，並在三角形的尖端加上微珠。

12

將兩個橫長形裝飾片切斷，切割成4個類似照片①的部件，並將切斷面打磨至平整。

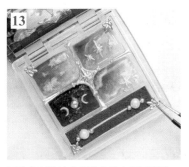

13

用黏著劑將這些部件黏貼在眼彩盤的四個角落。請注意，如果部件超出範圍的話，會造成蓋子無法關上。

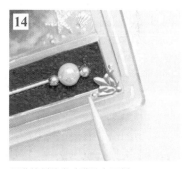

14

用黏著劑將微珠黏貼在兩側。

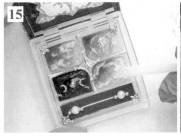

15

倒入UV膠樹脂液，覆蓋四個安裝在框架中的樹脂藝術作品，使表面變平坦。對於步驟8～14中安裝上去的部件，也薄薄地塗上UV膠樹脂液，然後照射UV燈使其完全固化。

藍色眼淚的眼彩盤

◀ 製作眼彩棒

1

用剪刀剪下眼彩棒的一側，並輕輕用砂紙打磨剪斷處。

2

在海綿部分貼上遮蓋膠帶。

3

在整個柄上塗上薄薄一層的UV膠樹脂液，並用UV燈照射，讓其半固化。

4

在整個柄上撒上鏡面粉，再次用UV燈照射，使其完全固化。重複步驟 3～4。

5

為了進行塗層處理，將全體塗上UV膠樹脂液，並用UV燈照射使其固化。

6

將珠帽 B 展開（照片①），切成一半（照片②）。再將切成一半的其中一側再次切成一半（照片③）。

7

整理形狀後，使用黏著劑黏合固定在步驟 5 眼彩棒的海綿和柄的交界處。將切成一半的珠帽黏貼固定在背面，將切成四分之一的珠帽黏貼在正面。

8

切下一個直長形裝飾片，並用砂紙打磨切斷處。由於這個切下的部件將要安裝在步驟 7 的珠帽上，所以預先按照柄的彎曲形狀進行折彎加工。

9

塗上黏著劑，套在珠帽部件上面，並黏合在一起。

10

將UV膠樹脂液塗在框架部件的內側，並使用UV燈照射使其固化。重複這個步驟2～3次，使框架部件的孔洞尺寸變得小一些（因為這裡的孔洞尺寸對於接下來要使用的飾品部件來說太大）。

11

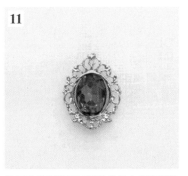

使用黏著劑將寶石部件黏貼在框架部件上。

12

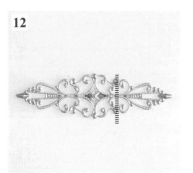

剪裁縱長形部分，並將切斷面以砂紙打磨平整。

13

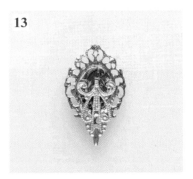

使用黏著劑黏貼在步驟11的背面。

14

塗上UV膠樹脂液，使用UV燈照射使其固化。

15

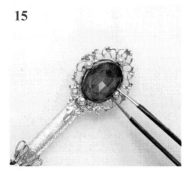

使用黏著劑在正面的寶石部件的上下左右黏貼半球金屬部件（大）。

16

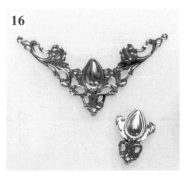

剪裁鏤刻的角形部件，並將切斷面使用砂紙打磨平整。

17

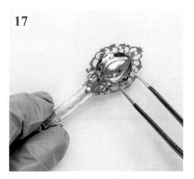

使用黏著劑將其黏貼在背面。

18

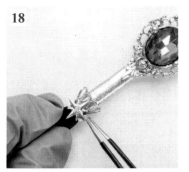

剪斷連接環，並對剪斷面使用砂紙打磨，然後使用黏著劑（HighSuper5）將帶有寶石的星形部件黏貼上去，這樣就完成了。

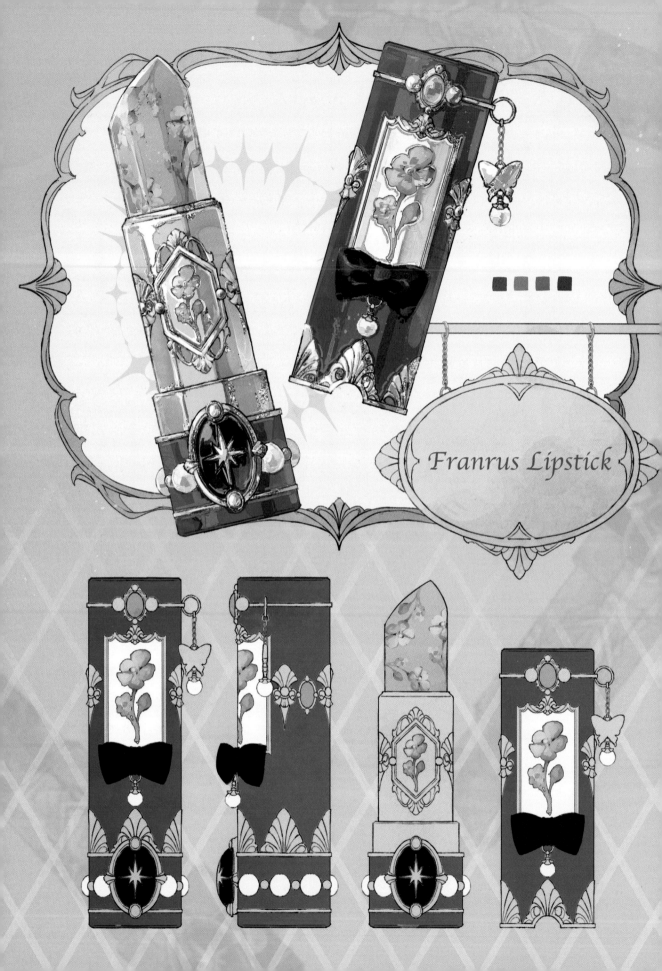

Franrus Lipstick

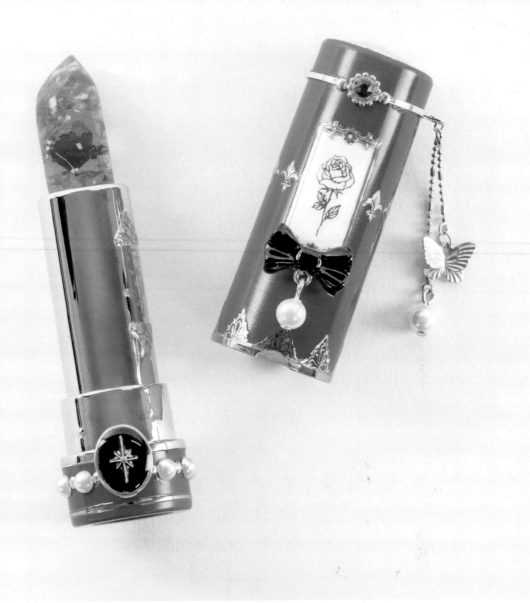

弗蘭菈絲的口紅
Franrus Lipstick

Spin×Caramel*Ribbon

++

弗蘭拉斯是一位擁有廣大庭園的魔法師,他採摘了庭園裡的花朵來製作口紅。其中有一款口紅從來沒有被使用過,這是曾經是他的蝴蝶友人帶來的種子所培育出來的花朵製成的口紅,而這種花甚至從未被收錄在任何圖鑑裡。弗蘭拉斯原本打算把口紅送給那位蝴蝶友人,但自從那天運來種子後,蝴蝶友人就再也沒有出現在花園裡了。

弗蘭菈絲的口紅
Franrus Lipstick

材料
❶口紅盒
❷美甲貼紙
❸橢圓形金屬底托
❹緞帶吊墜
❺星形飾釘
❻乾燥花 滿天星
❼乾燥花 紅色
❽乾燥花 淡粉紅色
❾乾燥花 粉紅色
❿T字針
⓫珍珠
⓬裝飾用珍珠
⓭裝飾用圓釘
⓮帶環金屬圈
⓯金屬部件 雛菊
⓰施華洛世奇水晶
亮暹羅紅色

⓱蝴蝶造型吊墜
⓲鍊條
⓳圓形飾釘
⓴UV膠樹脂液
星之雫
㉑RESIN ROAD
COLOR
寶石粉紅色
㉒RESIN ROAD
COLOR 寶石黃色
㉓硝基塗料噴罐
（紅色）
㉔SURFACER
底層補土（白色）
㉕POSCA油性筆
（黑色）

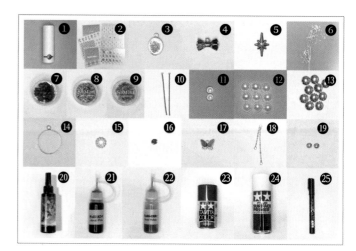

道具
❶UV燈
❷斜口鉗
❸平口鉗
❹圓口鉗
❺剪刀
❻精密美工刀
❼鑷子
❽竹籤

❾金屬銼刀
❿打磨棒
⓫遮蓋膠帶
⓬接著劑SUPER×2
⓭調色盤
⓮口紅形矽膠模具
⓯熱風槍
⓰NBR丁腈手套

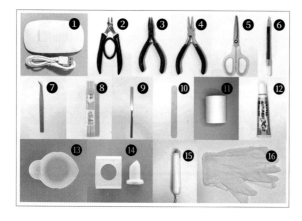

━━━━━━━◆ 製 作 方 法 ◆━━━━━━━

◀ 進行口紅盒的塗裝和裝飾。

1

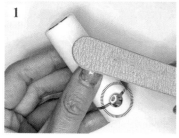

將口紅盒圓形部分（照片中紅色圓圈所示的地方）用砂紙打磨至平整。

2

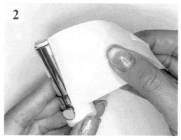

用遮蓋膠帶將不需要塗裝的金色電鍍層部分進行遮蔽。

3

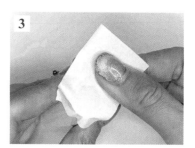

在口紅盒的頂部也貼上遮蓋膠帶。

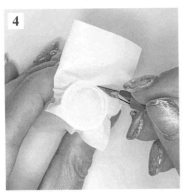

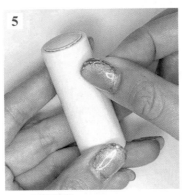

使用精密切割刀沿著邊緣切下遮蓋膠帶。

將切成長方形的遮蓋膠帶貼在口紅盒的正面。

噴塗SURFACER底層補土（白色），等待完全乾燥後，再噴上硝基塗料。當塗料完全乾燥後，將所有遮蓋膠帶撕下。

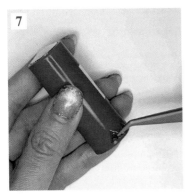

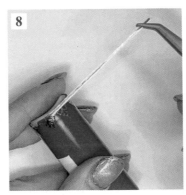

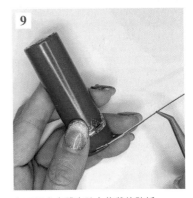

將剪成一半的美甲貼紙，貼在口紅盒蓋的邊緣。

在美甲貼紙的上面，貼上條狀的貼紙。

在口紅盒本體也貼上條狀的貼紙。

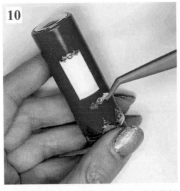

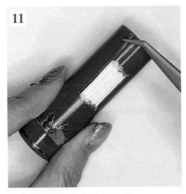

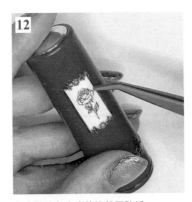

將美甲貼紙貼在步驟5的長方形遮蓋部位的上下方。

在左右兩側貼上條狀的貼紙。

在中間貼上玫瑰花的美甲貼紙。

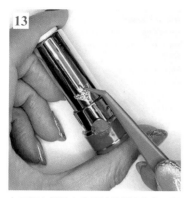

13

在口紅本體的金色電鍍層部分的上下兩側貼上以精密切割刀裁切好的美甲貼紙。

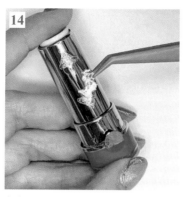

14

在步驟13的美甲貼紙之間貼上玫瑰花的美甲貼紙。

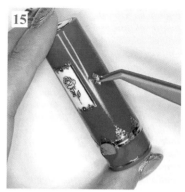

15

將百合紋章的美甲貼紙貼在口紅盒的蓋子上圍成一圈。

16

使用斜口鉗剪掉金屬底托上的吊環部分。

17

使用金屬銼刀修整切斷面。

18

將金屬底托與緞帶吊墜黏貼在遮蓋膠帶上，然後使用黑色POSCA油性筆來上色。等墨水乾燥後，再塗上UV膠樹脂液，並使用UV燈照射使其固化。

◀ 使用UV膠樹脂液製作內容物

19

在金屬底托中央以黏著劑黏貼上星形飾釘，等黏著劑乾燥後，塗上UV膠樹脂液，並使用UV燈照射使其固化。

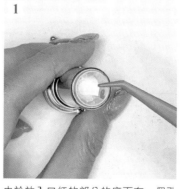

1

由於放入口紅的部分的底面有一個孔洞，為了防止樹脂液流失，這裡要先貼上遮蓋膠帶來封住孔洞。

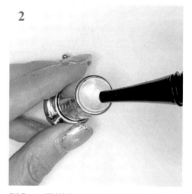

2

倒入UV膠樹脂液至距離上端約2～3mm的高度，然後使用UV燈照射使其固化。

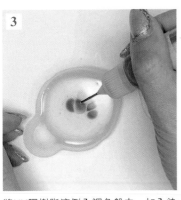

將UV膠樹脂液倒入調色盤中，加入染色劑（RESIN ROAD COLOR珠寶粉紅色、珠寶黃色），混合比例為3：1～4：1，充分攪拌均勻。

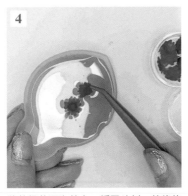

將乾燥花浸泡其中，靜置片刻，然後使用熱風槍吹撫，消除氣泡。

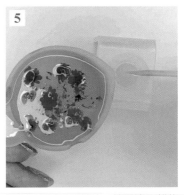

倒入口紅形矽膠模具，並照射UV燈使其固化。

◀ 完成整體的調整修飾

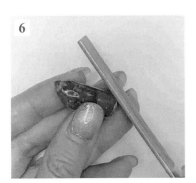

待完全固化後，從模具中取出，用金屬銼刀修整毛邊。

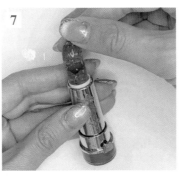

在底部塗上黏著劑，插入口紅盒的本體。

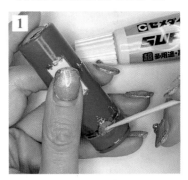

在第102頁的步驟1打磨修整後的部分塗上黏著劑。

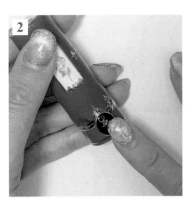

貼上第104頁步驟19的金屬底托。

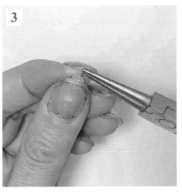

將珍珠串在T字針上，再用圓口鉗將T字針折彎成圓形。

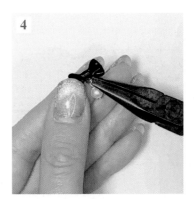

安裝在第104頁步驟18的緞帶吊墜上。

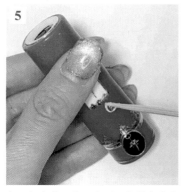

5

在口紅盒蓋子的長方形下方塗上黏著劑。

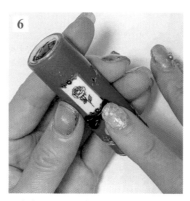

6

貼上步驟4的緞帶吊墜。

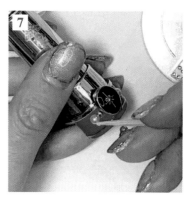

7

使用黏著劑在口紅盒本體的下部交互黏貼上珍珠和圓形飾釘。

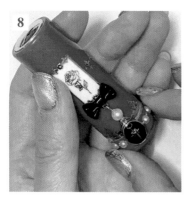

8

黏貼完一整圈後的狀態。

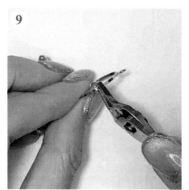

9

用斜口鉗剪斷帶環金屬圈。

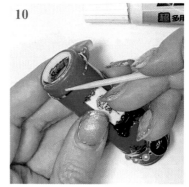

10

安裝在口紅盒蓋子的上部並使用黏著劑黏貼後的狀態。此時要讓剪斷部位朝向正面。

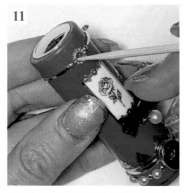

11

使用黏著劑在金屬圈的剪斷部分貼上金屬雛菊部件和圓形飾釘。

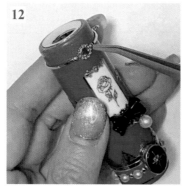

12

使用黏著劑在金屬雛菊部件的孔洞處貼上施華洛世奇水晶（亮暹羅紅色）。

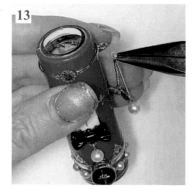

13

將帶有珍珠和蝴蝶吊墜的鍊條固定在金屬圈的吊環上，這樣就完成了。

106

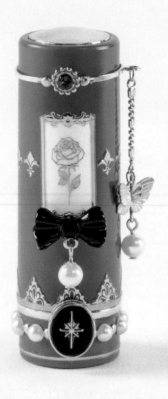

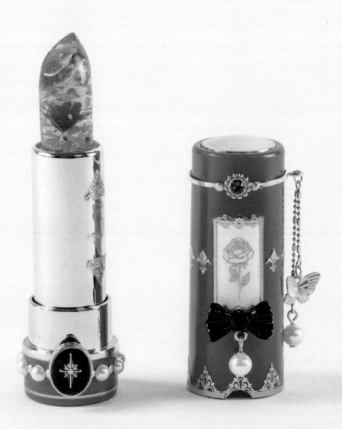

設計方案草圖

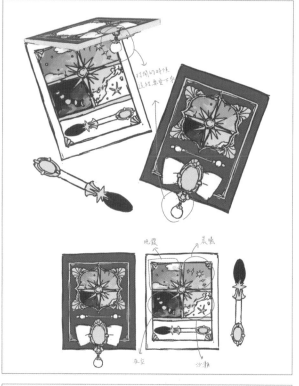

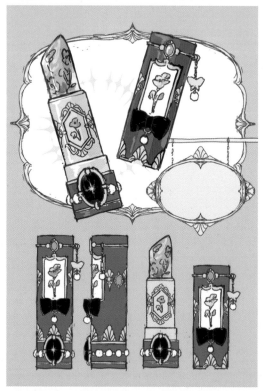

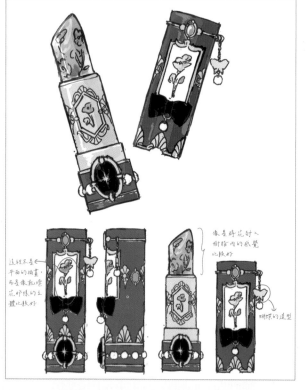

作品藝廊＆製作工程

西洋奇幻系魔法雜貨

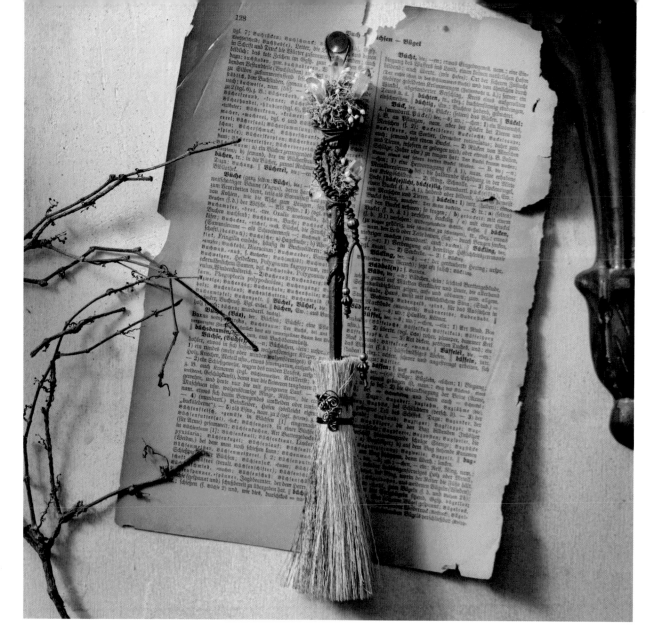

迷你魔法掃帚
Magic Mini Broom

Thistle

從見習魔法師到資深魔法師，每一根魔法掃帚都是根據主人的能力
和目的精心煉製而成。可以飛得比飛龍更快速、也可以飛得比雲朵
更高遠，您想要的是什麼樣的魔法掃帚呢？

迷你魔法掃帚
Magic Mini Broom

材料

❶手工藝用黏著劑
❷熱熔膠條
❸筷子
（或是木製的髮簪部件也可以）
❹桌上掃帚
❺棉線
❻金屬質感塗料（棕色）
❼天然石（水晶石）
❽永生花青苔
❾永生花花朵
（建議使用滿天星等較小朵的花）
❿水滴型珠子
⓫開口圈
⓬珠子
⓭藝術鐵絲
⓮尼龍繩

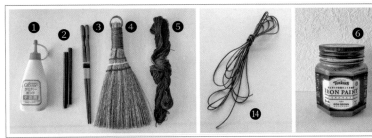

道具

❶砂紙（120號）
❷剪刀
❸毛刷
❹毛筆
❺熱熔槍
❻平口鉗
❼圓口鉗
❽斜口鉗

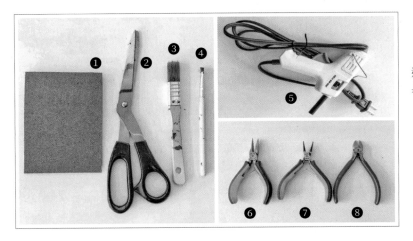

━━◆━━━◆━━━◆━━ 製 作 方 法 ◆━━━◆━━━◆━━━◆━━

◀ 製作掃帚的握柄部分

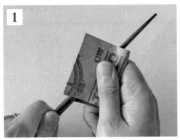

1 使用砂紙輕輕打磨筷子表面，使塗料更容易附著上去。

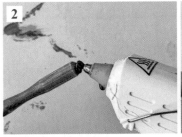

2 將熱熔膠條放入熱熔膠槍中。將天然石黏貼在筷子上。

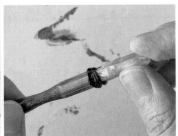

在石頭的底部塗上充分的熱熔膠，牢牢固定住。

111

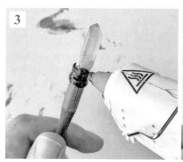 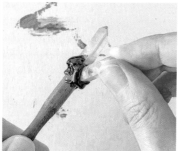 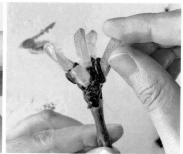

同樣使用熱熔膠槍均衡地黏貼上天然石。

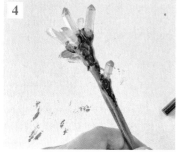

在筷子的中間稍微上方的位置黏貼天然石。

使用熱熔膠槍描繪出類似樹根的模樣，纏繞在筷子整體的一半左右。

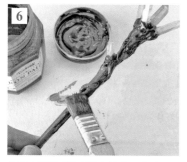 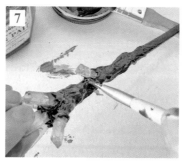

使用金屬質感塗料進行塗裝。這時還不要在前端的石頭的樹根部位塗上塗料。

為了避免塗漏，重複塗上 2～3 層並讓整體乾燥。

My Favorite

TURNER COLOUR
金屬質感塗料

一旦完成上色並且乾燥後，就不容易剝落，這一點非常推薦。而且表面的粗糙質感，看起來很像真正的古董雜貨，我很喜歡。

◀ 製作掃帚的掃毛部分

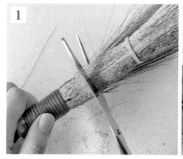 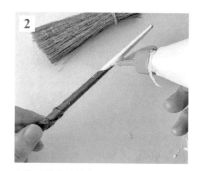

將桌上掃帚拆開，切下所需的分量。先用橡皮圈輕輕捆綁，然後再進行切割，這樣會更容易進行作業。

在筷子的尖端塗上手工藝用黏著劑。

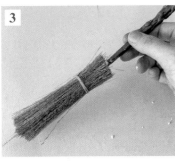
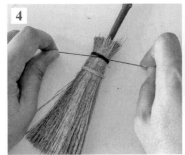

將塗上黏著劑的部分插入掃帚的掃毛中。

用棉線在兩個位置綁緊掃毛，以防止散開。

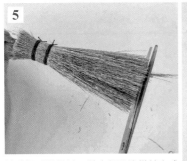
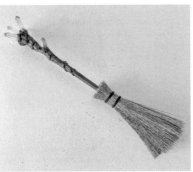

Memo

石頭可以依照個人喜好選擇，但建議選擇具有透明感或鮮豔色彩的石頭，因為這樣看來會更加美觀。這次我使用的是與魔法雜貨搭配性特別好的水晶石。

修整掃毛的前端，基本部分這樣就完成了。

◀ 進行裝飾

在天然石的周圍塗上手工藝用黏著劑。

貼上永生花青苔。黏貼在握柄的中間附近和樹根的裝飾部分。

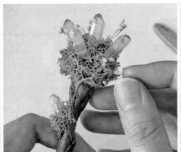
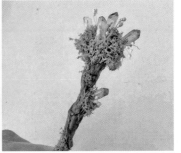

在永生花花朵的莖部塗上少量手工藝用黏著劑，然後插入永生花青苔中。等黏著劑完全乾燥後，再進行下一步驟的裝飾作業。

迷你魔法掃帚

113

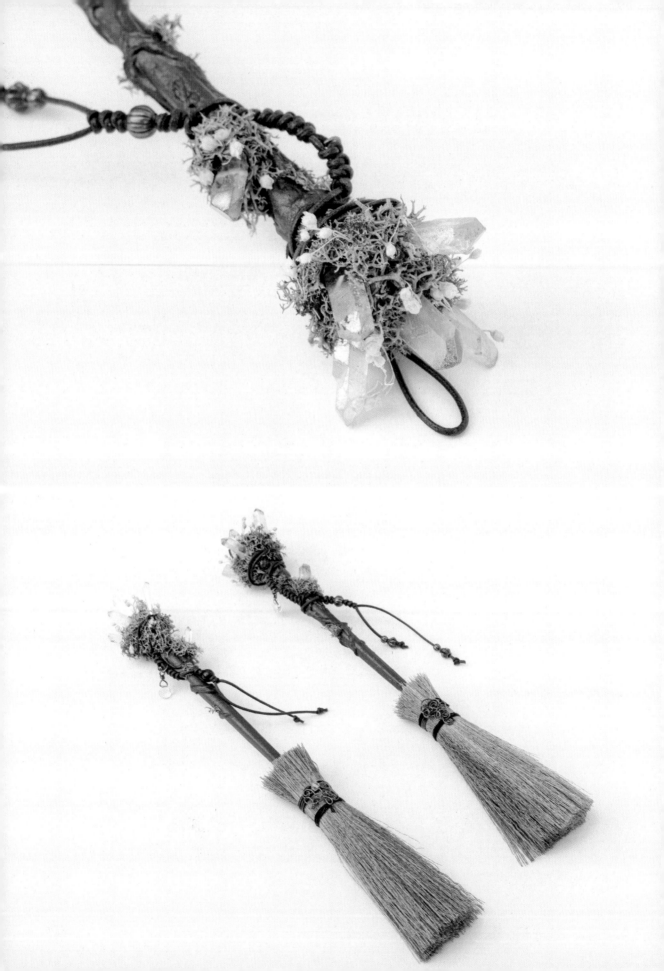

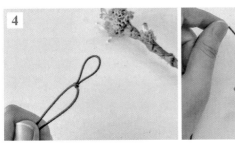
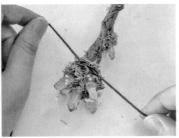

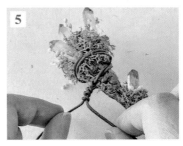

將帶有環狀結的尼龍繩綁在尾端,這樣才可以掛在牆上。

從綁在尾端的位置開始編織繩結。然後在繩子上加入珠子裝飾。

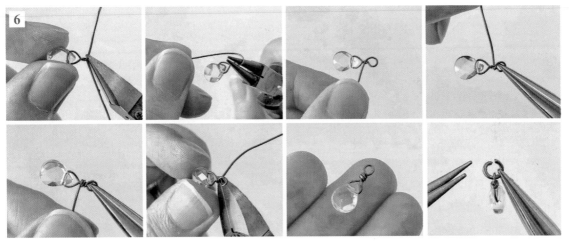

將水滴型狀的珠子用藝術鐵絲綁起來,然後在前端裝上開口圈。

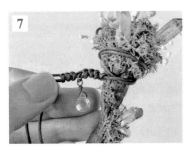

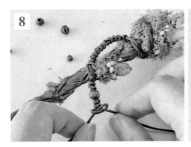

讓水滴型的珠子懸掛在繩子上。

將珠子穿過繩子。

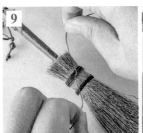
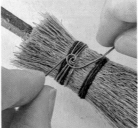
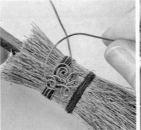
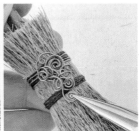

將藝術鐵絲纏繞在掃毛部分做裝飾,這樣就完成了。

迷你魔法掃帚

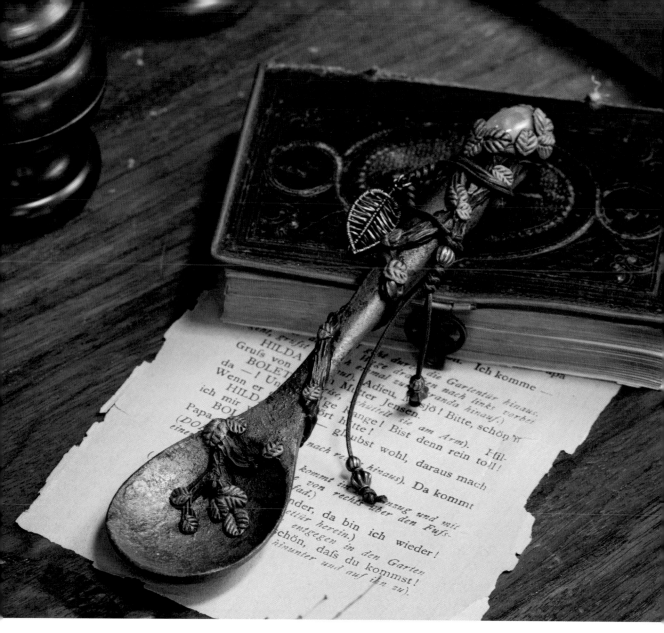

魔法湯匙
Magic Spoon

Thistle

這是一支由森林中的魔法師煉製而成，
外形設計相當不可思議的湯匙。雖然無法用來喝濃湯，
但據說可以拿它來撈起許多「幸福」的成分。

魔法湯匙
Magic Spoon

材料

❶木湯匙
❷環氧樹脂黏土
（デコパテ）
❸熱熔膠條
❹圓凸面寶石
（粉晶）
❺金屬質感塗料
（古董金色、鐵鏽色、茶紅色、焦茶色）
❻壓克力顏料
（黑色、金色、數種茶色、黃綠色、深綠色）
❼壓克力緞面凡尼斯
SATIN VARNISH
❽吊墜
❾珠子
❿尼龍繩

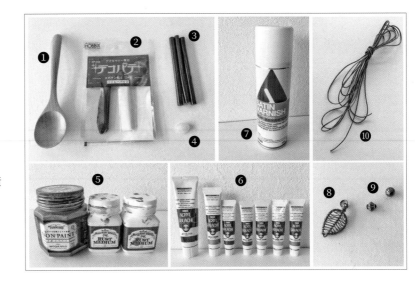

道具

❶縫針
❷砂紙（120號）
❸毛刷
❹筆
❺熱熔膠槍

─── ◆ 製 作 方 法 ◆ ───

◀ 進行塗裝

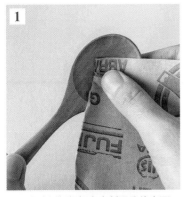

1
拿一張砂紙輕輕打磨木製湯匙的表面，使其更容易吸附塗料。

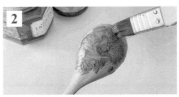
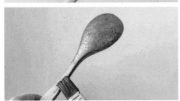

2
使用金屬質感塗料進行塗裝。使用以筆刷輕拍的方式上色，可以使表面呈現出古董物的粗糙感。

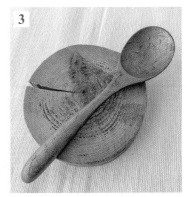

3
為了確保沒有遺漏上色的部分，重複進行乾燥→疊色塗裝的步驟2～3次。

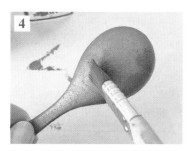

4

當金屬質感塗料乾燥之後，使用鐵鏽色來表現生鏽感。首先要用筆刷塗上茶紅色。

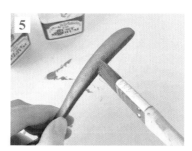

5

上色的關鍵在於不要一次塗上厚厚一層鐵鏽色，而是要用筆刷沾取少量塗料，分幾次逐漸上色。

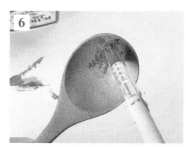

6

當茶紅色塗色完畢後，再塗上焦茶色的鐵鏽色。

◀ 加上爬牆虎和葉子的裝飾物

7

以極少量點狀散布的方式在整個湯匙塗上焦茶色。

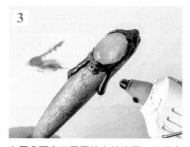

8

完成整體塗色後，讓其乾燥。

1

將熱熔膠條裝入熱熔膠槍，然後在湯匙柄的頂端塗上熱熔膠。

2

貼上粉晶的圓凸面寶石，然後等待乾燥。

3

在圓凸面寶石周圍塗上熱熔膠，呈現出爬牆虎攀附在上面的感覺。

> **Memo**
>
> 由於熱熔膠使用的過程中容易拉絲，請以旋轉熱熔膠槍的尖端來切斷膠絲，就像是用筷子切斷納豆的拉絲一樣的要領。

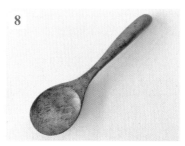

4

慢慢地擠出熱熔膠，並不斷向下延伸爬牆虎。

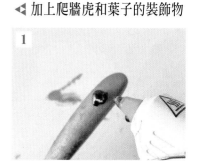

5

讓熱熔膠爬牆虎也蔓延到湯匙的盛皿上。

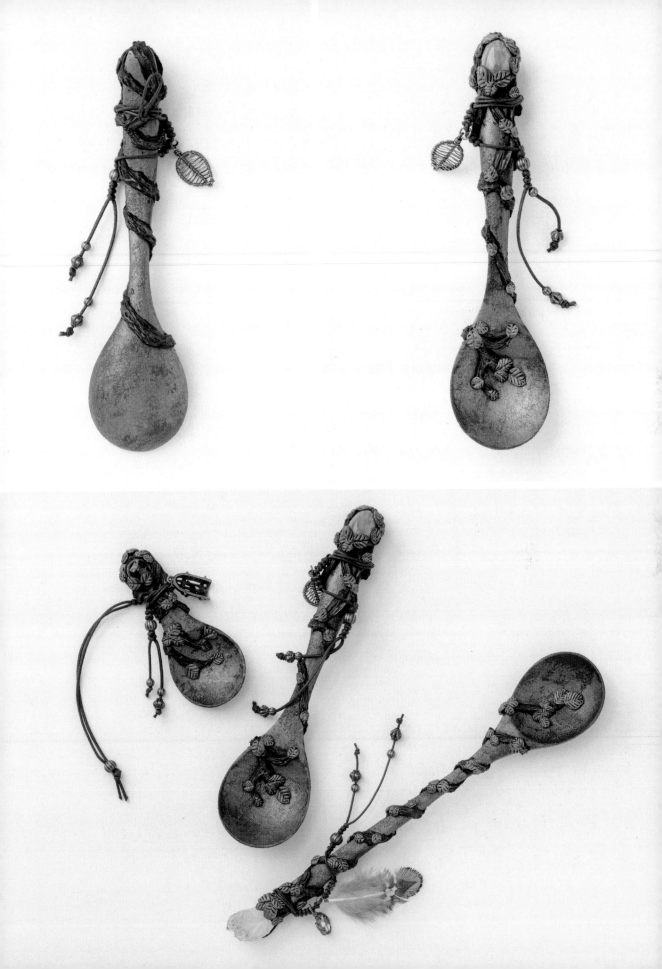

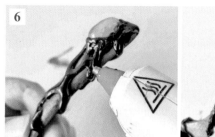
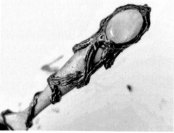

6

當熱熔膠稍微冷卻後,使用熱熔膠槍的尖端輕輕地在表面上熔化熱熔膠,呈現樹木般的質感,然後再次冷卻。

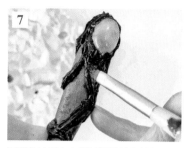

7

用黑色的壓克力顏料對熱熔膠的部分進行底塗。使用細筆,以防止顏料沾到湯匙本體或圓凸面寶石。

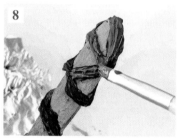
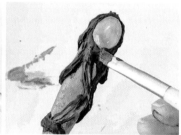

8

等底塗的顏料乾燥後,使用茶色的壓克力顏料,按照暗色→亮色的順序,由上進行塗色。

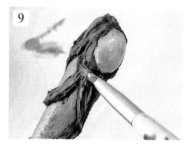

9

最後使用少量的綠色壓克力顏料進行塗色,以呈現出長了苔蘚的質感。

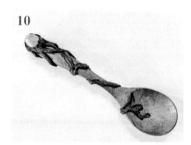

10

塗完後,等待完全乾燥。

11

取適量的環氧樹脂黏土A劑和B劑,用指尖充分混合(對於敏感肌膚的人,建議先戴上指套或手套,再進行操作)。必須充分混合,否則不會固化,所以要仔細操作。由於黏土的黏性較強,可以在手指塗上護手霜或凡士林,以便進行操作。

12

將步驟11的黏土塑造成葉子的形狀,並黏貼到圓凸面寶石的底部。

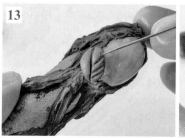
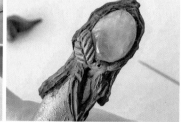

13

使用縫針加上葉脈等紋路。環氧樹脂黏土的A劑和B劑混合後約30分鐘開始固化,因此整個操作要快速進行。

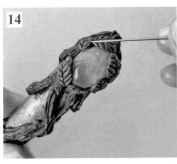

My Favorite

HOBBIX
デコパテ樹脂黏土

這次的作品因為使用了木製的湯匙，所以無法使用烤箱黏土，轉而使用樹脂黏土。

重複步驟12～13，製作圍繞在圓凸面寶石周圍和湯匙整體的葉子。完成後，放置一天等待完全固化。

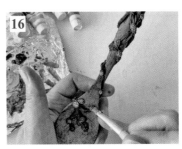

將綠色和茶色的壓克力顏料混合，製作出深綠色和亮綠色。接下來要先塗上深綠色。

然後在上面塗上亮綠色。

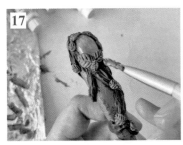
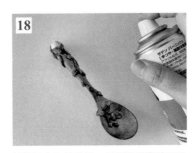
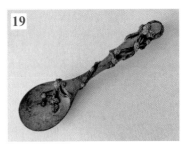

為了增加立體感，局部塗上混合了綠色和金色的壓克力顏料來作為調整修飾。

等顏料完全乾燥後，以遮蓋膠帶將圓凸面寶石覆蓋保護起來，然後噴塗上壓克力緞面凡尼斯SATIN VARNISH來形成保護塗層。

等待壓克力緞面凡尼斯SATIN VARNISH完全乾燥。

綁上尼龍繩，方便日後可以掛在牆上。

用尼龍繩編織繩結，以吊墜和珠子裝飾，這樣就完成了。

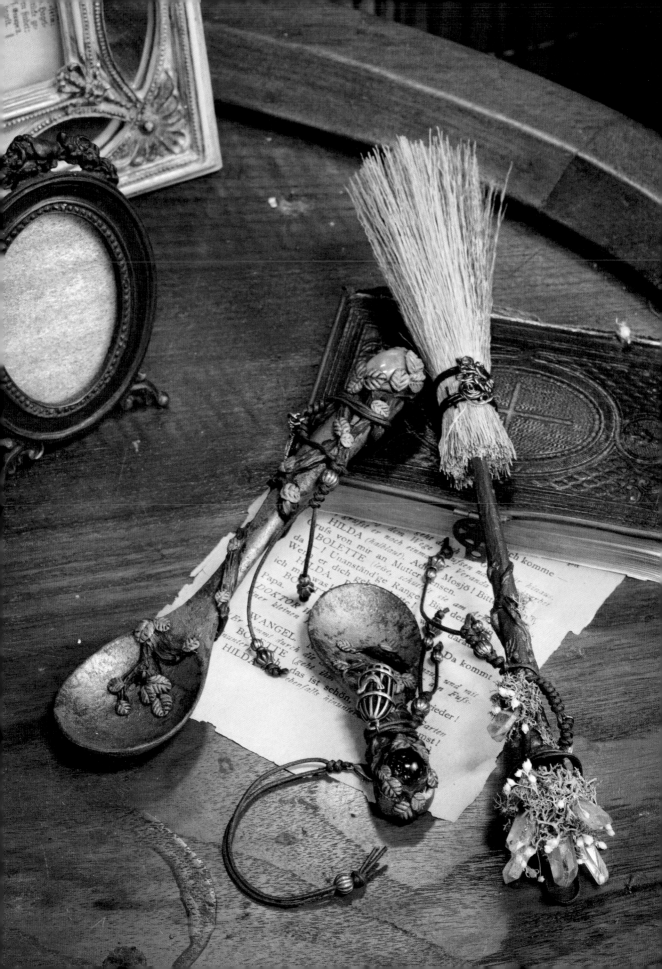

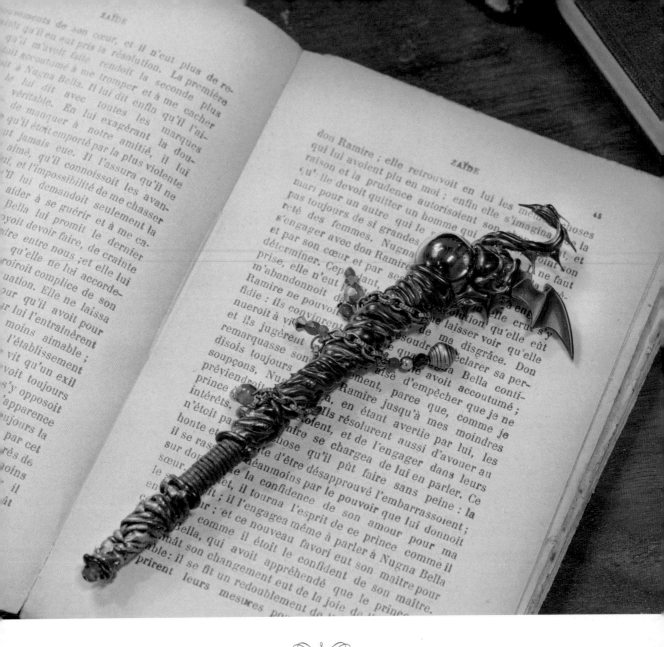

黑龍之血法杖
Black Dragon Blood Wand

つえつえ堂

從古代的魔法保管庫中發現的魔杖。
傳說中，魔杖的素材是龍的血。

黑龍之血法杖
Black Dragon Blood Wand

材料

❶原子筆筆芯
❷熱熔膠條（黑）
❸金屬線（黑）
❹玻璃圓罩
❺墨水（紅色）
❻UV膠樹脂液
❼粉彩（黑）
❽鍊條（約12cm）
❾蠟線（茶色、約37cm）
❿珠子（紅色、金色、銀色）
⓫T字針
⓬嬰兒爽身粉
⓭壓克力顏料（金色）

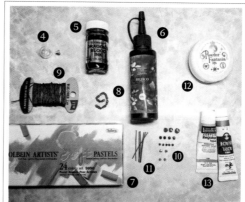

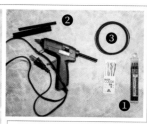

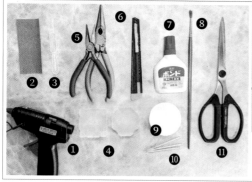

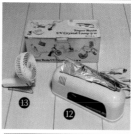

道具

❶熱熔膠槍
❷砂紙（150號）
❸滴管
❹矽膠模具
❺老虎鉗
❻切割刀
❼木工用黏著劑
❽筆刷
❾海綿
❿牙籤
⓫剪刀
⓬UV燈
⓭桌上風扇

――――――◆ 製 作 方 法 ◆――――――

◀ 製作龍翼

1

將黑色的粉彩削下並與UV膠樹脂液混合，製作成著色樹脂液。

2

將著色樹脂液倒入矽膠模具的其中一面。

使用UV燈照射使其固化。

將着色樹脂液倒入另一側的模具中。

疊放在步驟3的模具上面,照射UV燈使其固化。

◀ 在玻璃圓罩中注入龍血

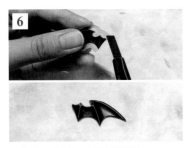

固化後,使用切割刀修整邊緣。

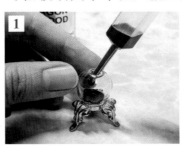

將玻璃圓罩放在穩定的底座上,使用滴管將紅色墨水注入至大約7分滿。

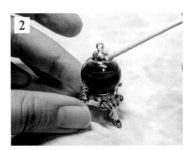

蓋上蓋子並在周圍塗上UV膠樹脂液,照射UV燈使其固化。

◀ 製作本體。

使用砂紙打磨原子筆的筆芯。

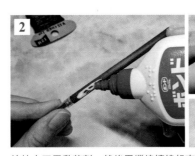

塗抹木工用黏著劑,然後用蠟線纏繞起來。

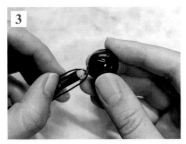

將金屬線穿過玻璃圓罩的蓋子,然後纏繞固定在筆芯的尾端。

使用金屬線做出龍身的骨架。將金屬線對折後,扭轉彎折出龍的頸部。

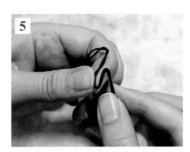

再扭轉3~4圈,製作出龍的軀體。

黑龍之血法杖

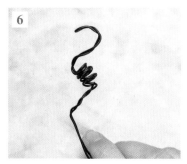
6

剩下的部分等一下要纏繞在筆尾，所以不要扭轉在一起，保持敞開狀態即可。

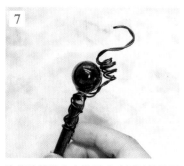
7

均衡地纏繞在安裝了玻璃圓罩的筆尾上。

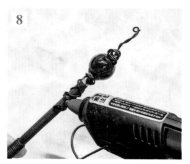
8

使用熱熔膠將金屬線黏著固定在筆軸上。一圈又一圈地纏繞上熱熔膠。

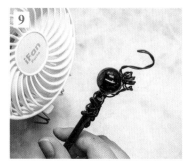
9

讓電風扇對著作品吹風，使其冷卻。

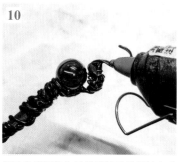
10

龍的身體部位也是以纏繞熱熔膠的方式來堆塑成形。

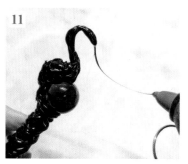
11

口部、頭部和背部等形狀尖銳的部位，要以沾上熱熔膠並拉絲的方式製作。

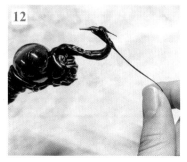
12

等熱熔膠稍微冷卻後，像這樣用手指捏塑，整理形狀。

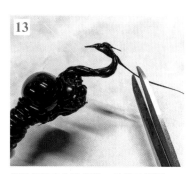
13

等熱熔膠完全冷卻後，用剪刀剪斷。

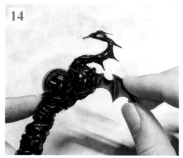
14

將第125頁的步驟6的翅膀，用熱熔膠黏合在龍的背部。

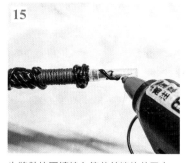
15

也將熱熔膠纏繞在筆芯前端的蓋子上。

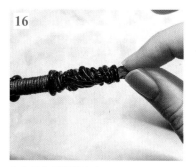
16

在筆蓋的前端裝上珠子。

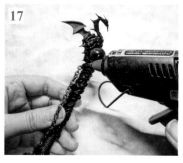
17

在筆桿的上半部纏繞鍊條，並以熱熔膠固定。

126

18

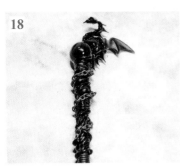

鍊條纏繞完成後的狀態。

19

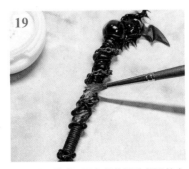

為了增添質感，要在熱熔膠的部分抹上嬰兒爽身粉。

20

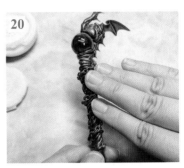

用手輕輕地拍掉多餘的嬰兒爽身粉。

21

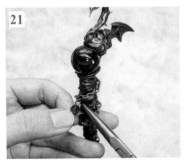

將T字針穿過珠子，然後固定在鍊條上。

22

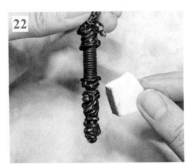

用海綿少量沾取金色的壓克力顏料，然後拍打在距離筆尖約3分之1的位置塗色，這麼一來，作品就完成了。

Memo

若想要更簡單地製作的話，建議也可以使用玻璃珠來代替玻璃圓罩。

Variation

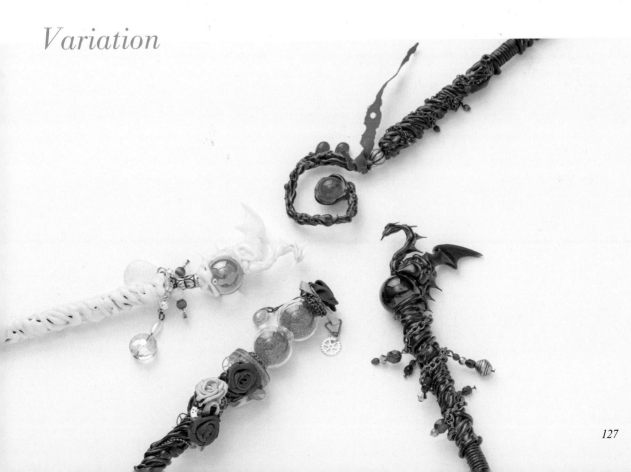

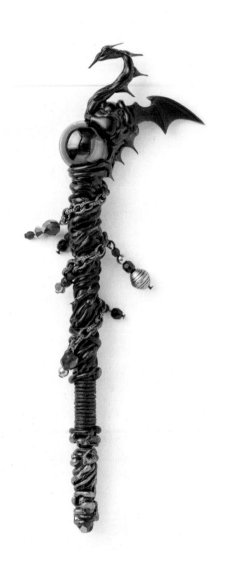
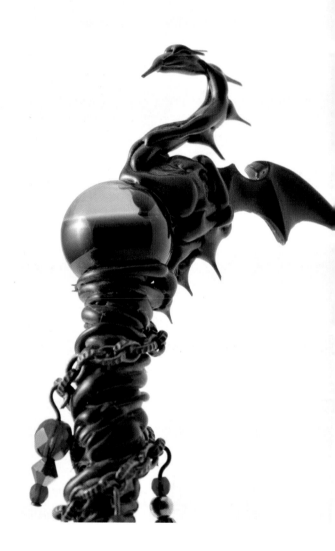

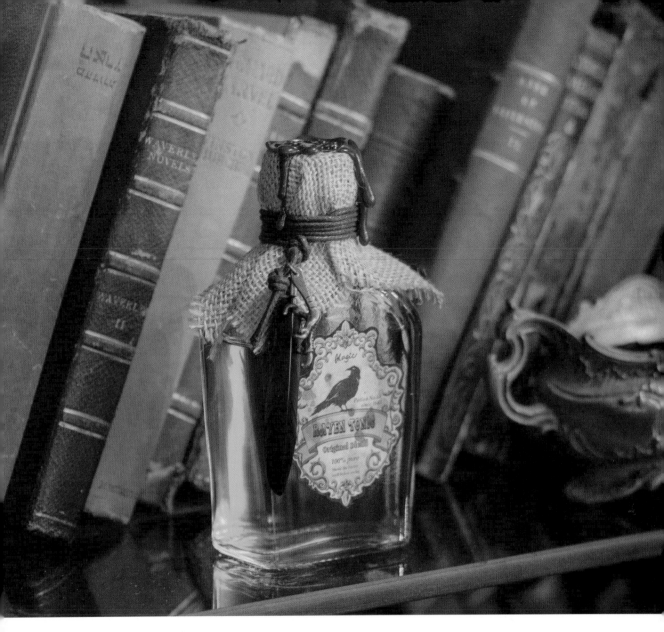

魔法藥 - 月鴉靈藥 -
Magic Potion - Moon Raven Elixir -

つえつえ堂

這是一種廣為人知的藥水，可用於治療各種傷口和疾病。

魔法藥 - 月鴉靈藥 -
Magic Potion - Moon Raven Elixir -

材料

❶玻璃瓶
❷食用色素（綠色）
❸標籤貼紙
❹麻布（11cm×11cm）
❺橡皮圈
❻蠟線（茶色、約1m）
❼吊墜
❽黑色羽毛
❾金屬端蓋部件
❿開口圈×2
⓫密封蠟（紅色）
⓬油性筆（金色）
⓭木材染色劑（水性）

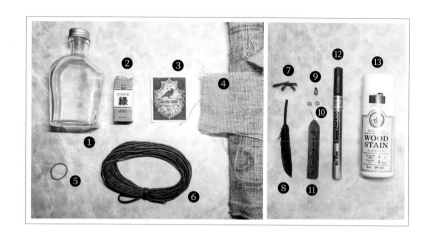

道具

❶透明的塑膠杯
❷攪拌棒
❸老虎鉗
❹密封印章
❺湯匙
❻蠟燭
❼海綿
❽毛刷

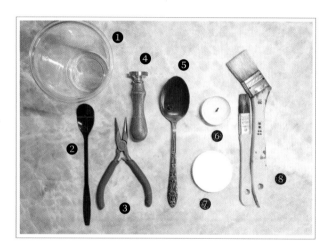

──────────── ◆ 製 作 方 法 ◆ ────────────

◀ 製作染色水

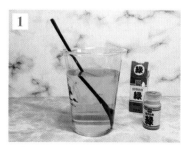

1

將水倒入塑膠杯中，加入食用色素（綠色），用攪拌棒攪拌均勻。

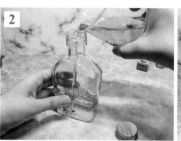

2

將染色水倒入玻璃瓶中，確實蓋上蓋子。

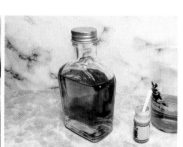

130

◀ 製作標籤紙

將第141頁的標籤印在空白貼紙上。為了呈現出標籤紙的老舊質感，需要進行舊化處理。

先薄薄地刷上一層水，然後用海綿沾取稀釋過後的水性木材染色劑，以輕輕拍打的方式，加上不規則地污損。

將木材染色劑調得比步驟2更濃一些，用筆刷沾取，然後用彈動刷毛的方式讓染色劑滴落在標籤紙上。

重複步驟2～3後，讓其乾燥。在乾燥的過程中，可以將標籤紙夾在雜誌或其他物品中，以防止其彎曲。

完全乾燥後，剪下標籤，貼在第130頁的步驟2的玻璃瓶上。

Memo

經過舊化處理的標籤，或是燒烤處理過的布邊（第136頁）可以呈現出市售品所沒有的古老質感，使作品顯得更加特別。

◀ 裝飾與最後調整

用麻布包裹蓋子，以橡皮圈固定。

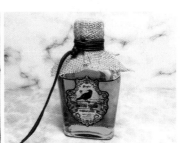

用蠟線纏繞打結固定，將橡皮圈隱藏起來。

以蠟線分別穿過安裝在金屬端蓋部件的黑色羽毛和吊墜上的開口圈，然後剪掉多餘的蠟線。

在湯匙裡放入封蠟塊，以蠟燭加熱至熔化。

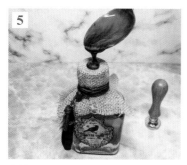

滴落熔化的密封蠟。 趁蠟還熱的時候，用印章壓印。

 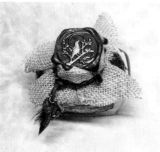

當蠟完全凝固後，用金色油性筆沿著圖案上色，這樣就完成了。

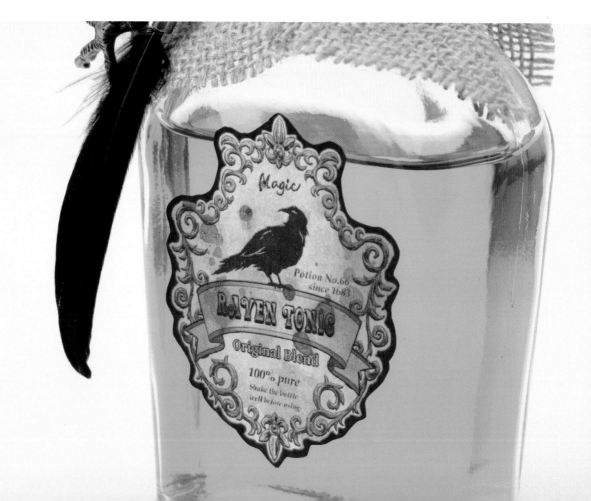

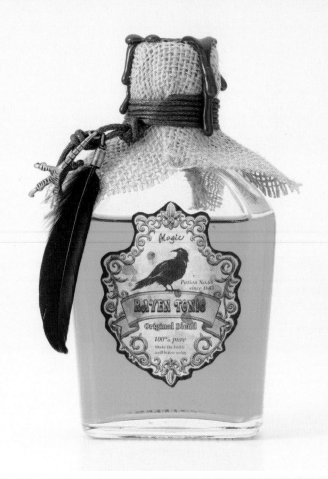

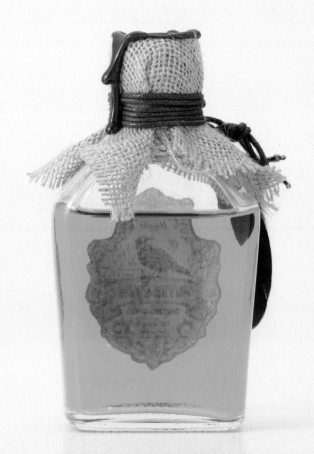

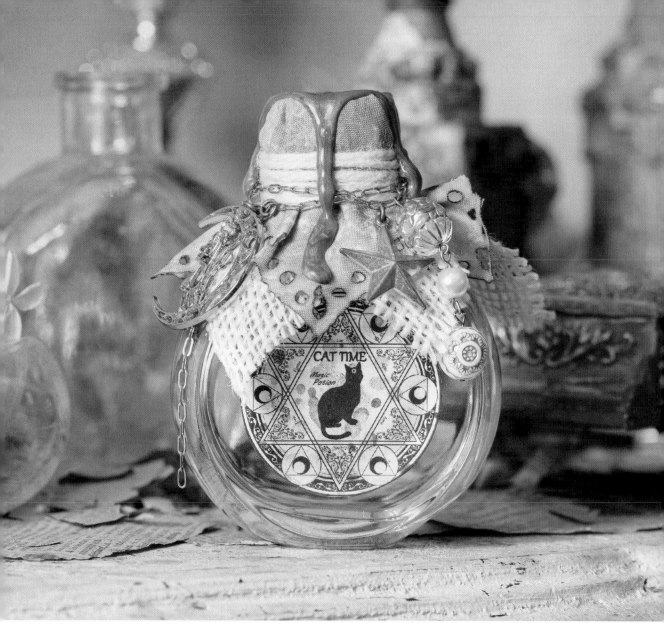

魔法藥 - CAT TIME -

Magic Potion - CAT TIME -

つえつえ堂

你想體驗一下人人都嚮往的「貓咪」時光嗎？

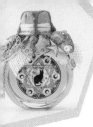

魔法藥 - CAT TIME -
Magic Potion - CAT TIME -

材料

❶玻璃瓶
❷食用色素（紅、藍）
❸標籤貼紙
❹橡皮圈
❺麻布（白色11cm×11cm）
❻碎布
　（藍色系10cm×10cm）
❼麻繩（白色 約130cm）
❽金鍊條（約33cm）
❾吊墜×2
❿開口圈×3
⓫珍珠珠子
⓬壓克力珠子×2
⓭9針×2
⓮T字針
⓯密封蠟
⓰油性筆（銀）
⓱木材染色劑（水性）

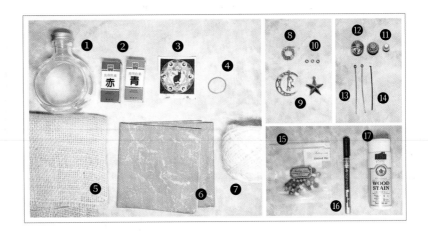

道具

❶透明塑膠杯
❷攪拌棒
❸老虎鉗
❹線香
❺密封印章
❻湯匙
❼蠟燭
❽海綿
❾毛刷

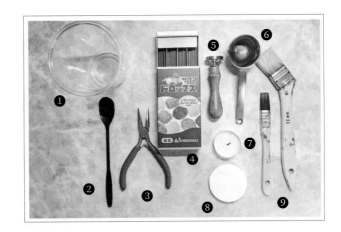

━━◆━━ 製 作 方 法 ━━◆━━

◀ 製作染色水

1

在裝有水的塑膠杯中加入紅色和藍色食
用色素，用攪拌棒攪拌均勻。

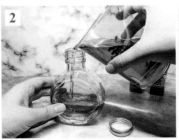

2

將染色水倒入玻璃瓶中，蓋緊瓶蓋。

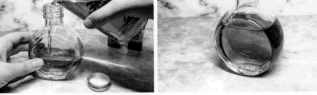

◀ 製作標籤紙

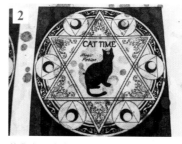

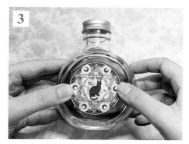

將第141頁的標籤印在空白貼紙上。然後進行舊化處理以呈現出老舊的質感。

舊化處理的步驟請參考第131頁的步驟2～4。

待完全乾燥後，剪下標籤，貼在第135頁的步驟2中的玻璃瓶上。

◀ 裝飾並完成最後調整

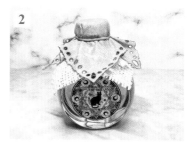

用線香燒灼碎布的邊緣。燒灼完四個邊後，稍微清洗並晾乾。

將麻布和碎布重疊起來包在瓶蓋上，再用橡皮圈固定。

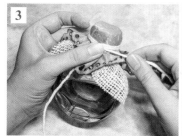

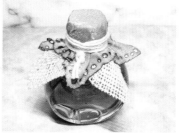

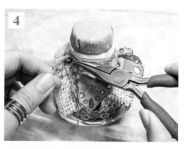

用麻繩纏繞數圈後打結，將橡皮圈隱藏起來，然後剪去多餘的部分。

圍繞上鍊條，以開口圈固定。

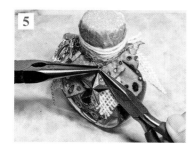

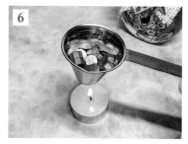

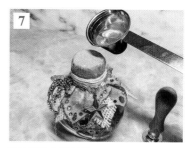

將吊墜穿過開口圈掛在上面。

在湯匙上放入密封蠟，然後用蠟燭點火加熱使其熔化。

滴下熔化的密封蠟。

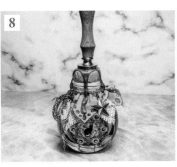 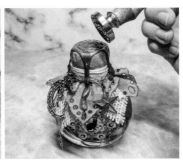

8

趁著蠟還熱的時候,將印章壓在上面。

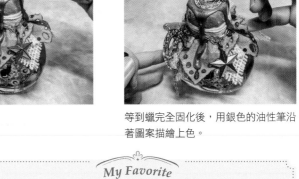

9

等到蠟完全固化後,用銀色的油性筆沿著圖案描繪上色。

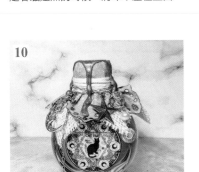

10

最後將珍珠珠子和壓克力珠分別穿在9針和T字針上,這麼一來就完成了。

My Favorite

Fairy Note
彩色密封蠟 綜合色 藍色

這是一種混合了幾種漂亮且易於使用的色彩的密封蠟。可以選擇單獨使用某一顏色,也可以混合在一起製作出大理石花紋,非常方便實用。我非常喜歡使用這個材料。

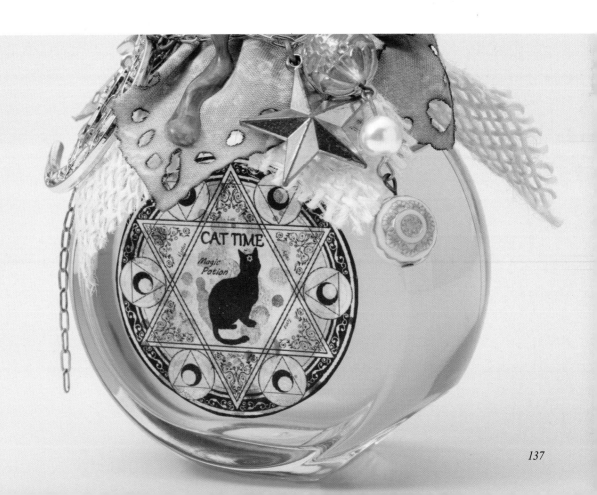

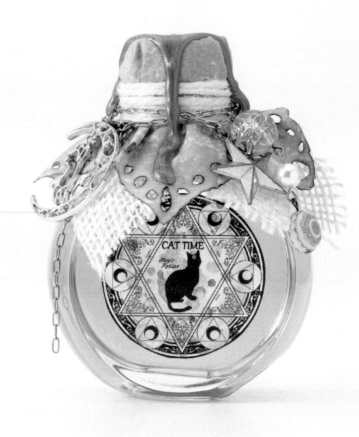

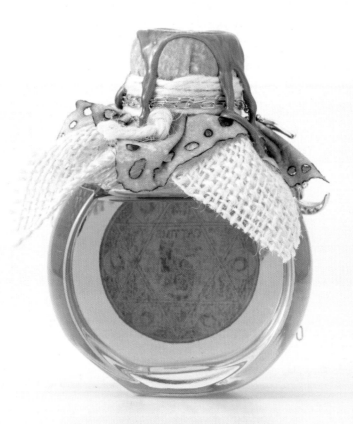

Variation

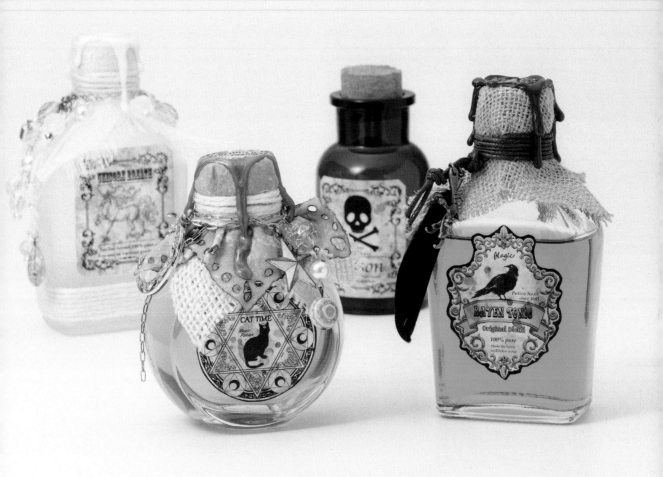

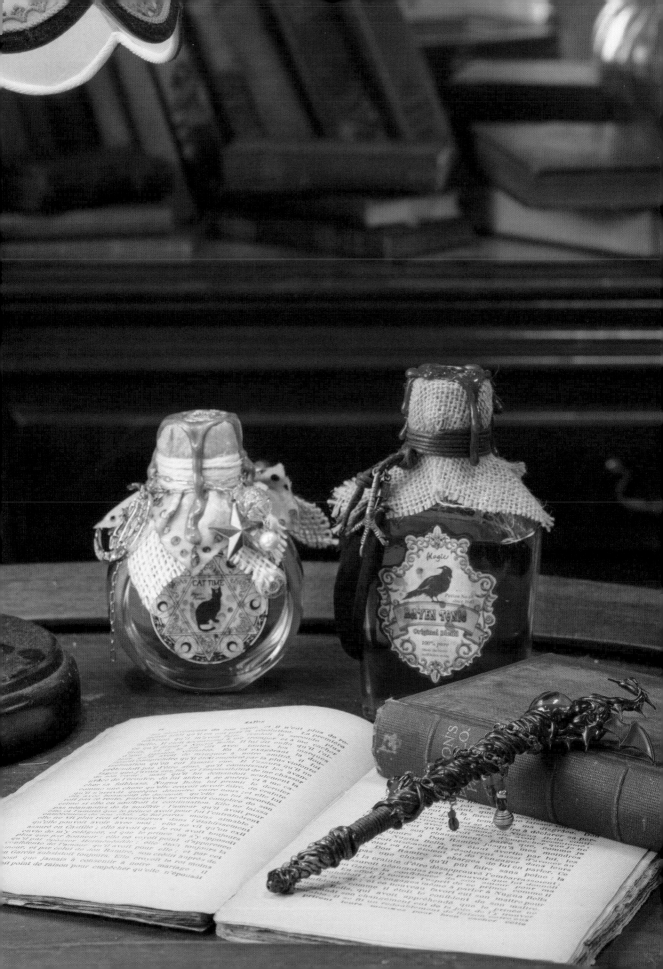

魔法藥 - 月鴉靈藥 -

魔法藥 - CAT TIME -

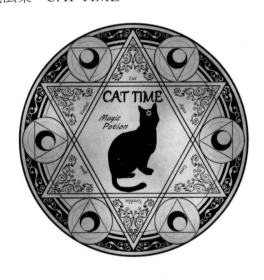 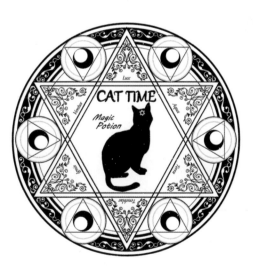

注意事項

作者資料

古洋天文館

作品設計以「成為故事主角的裝飾品」為概念，我們創作的作品受到奇幻電影、童話繪本和小說中的世界觀的啟發。除了製作精緻的作品讓人想要擺放出來展示之外，也有可以日常使用的簡約飾品。更致力於製作各種類型的作品，以期讓擁有的人都能稍稍增加每天感到快樂的時刻。

Shop: https://Iunosphere.thebase.in
Instagram :@Is_koyou
Twitter :@Iunosphere

Spin

插畫家。主要從事原創商品的銷售活動。追求奇妙的組合和富有玩心的繪畫作品。著書有《この魔法は美しく傍き君へ》、《杖よ、もしも明日が来るなら》（以上均由KADOKAWA出版）。

HP: https://spinnocite.tumblr.com/
Shop: https://spinspinspin.booth.pm/
Instagram :@marchhare244
Twitter :@harerooml

Oriens

創作讓人看了感到愉快、興奮的「魔法世界道具」。希望你也能在這裡找到一個讓自己煥發光彩的、只屬於你的魔法道具。

Shop: https://minne.com/@oriens0416
Instagram: @oriens.0526
Twitter: @oriensss0526

Caramel*Ribbon

♡世界中獨一無二的神奇魔法♡我們製作能喚醒你內在【魔法】的獨一無二的魔法配飾。畢竟故事的女主角，永遠都是「你」...♡

Shop: http://caramelribbonvv.cart.fc2.com
HP: https://xcaramelribbonx.wixsite.com/caramelribbon
Instagram :@caramelribbonvv
Twitter :@caramelribbonvv

Thisle

被礦物中所蘊含的「自然界之美」所吸引，自2013年開始創作以劍與魔法世界為概念的天然石飾品和雜貨。目前主要透過線上商店銷售產品。在幻想工房系列的第一彈作品《魔法雜貨的製作方法：魔法師的秘密配方》也有寄稿執筆的篇章。主要補充魔力的來源是音樂、紅茶和美味的甜點。

Shop: https://thistle. theshop.jp
Instagram :@thistlestones
Twitter :@ThistleStones

つえつえ堂

除了製作魔法魔杖筆之外，也有許多奇幻相關的商品。希望能帶給淑女魔女們、紳士魔法師們笑容。也能為您的日常增添一些奇幻色彩！在二手拍賣APP應用程式「Mercari」上也有販售賣場。

Shop: https://www.mercari.com/jp/u/139651669/
Instagram :@tuetuedo_

樹脂工藝的基本技巧製作、監修
熊崎堅一

Amazing公司負責人。自1980年代起就使用樹脂作為材料，製作室內裝飾品雜貨和配飾。2001年開設網站以來，免費公開樹脂創作技術，致力於推廣樹脂工藝。2005年，為了將美麗的花朵封入樹脂中，開發創造出「Amazing乾燥花製作法」。雖然一直在追求樹脂的各種可能性，但仍然未能探得樹脂的極限。

HP http://www.net-amazing.com/
HP https://www.amazing-style-dryflower.com/
Instagram :@amazing_resin_ works　@amazing_dryflower_resin
Twitter: @amazmg_resm

材料合作

SK本舖 （Felidentia Capital Ltd.）
〒１５０-００２２東京都渋谷区恵比寿南１-11-13恵比寿ヴェルソービル２F
Tel.０３-６８０３-８３６３
https://skhonpo.com

ターナー色彩株式会社 （Turner）
〒５３２-００３２大阪府大阪市淀川区三津屋北２-15-７
Tel.０６-６３０８-１２１２
https://www.turner.co.jp

株式会社バジコ （Padico）
〒１５０-０００１東京都渋谷区神宮前１-11 -11 -408
Tel.０３-６８０４-５１７１
https://www.padico.co.jp

Fairy{note.} （Agrize合同会社）
〒１７０-００１３東京都豊島区東池袋１-28-１タクトT·Oビル401
Tel.０３-５９４２-８７５５
https://crystalaglaia.jp

ホピックス株式会社 （Hobbix）
〒６０２-８２４１京都府京都市上京区役人町254-４
Tel.０７５-４４１-０５５２
https://www.hobbix.jp

レジン道 （ケーツーマテリアル） （RESIN ROAD）
〒５７９-８０６２大阪府東大阪市上六万寺町１-13
Tel.０７２-９８０-２３９０
https://store.shopping.yahoo.co.jp/resindou47

攝影工作室

Studio Lumiere' k
東京都足立区東和2-17-2 2F
http://lumierek.lolitapunk.jp/main/

作者介紹

魔法道具鍊成所

一個專門研究如何製作魔法相關雜貨和飾品的組織。來回穿梭在幻想與現實之間，全心致力於收集「看起來真的能使出魔法的道具」，並推廣魔法相關的製作工藝。著作包括《魔法雜貨的製作方法：魔法師的秘密配方》和《魔法少女的秘密工房：變身用具和魔法小物的製作方法》（以上繁體中文版皆由北星圖書出版）。

幻想工房系列
官方網站
https://gensou-craft.com/

魔法道具鍊成所
Instagram
@magic_item_smelter

攝影	田中舘裕介　山形博
攝影造型	上杉麻美（株式會社DEXI）
設計	佐藤廣美　戶田智也（VolumeZone）
魔法陣、標籤插圖	よぎ
取材合作	株式會社MELOS
企劃、編輯	Manubooks inc.
編輯統籌	川上聖子（HOBBY JAPAN）

小小魔法雜貨の製作方法
具有神秘力量的「魔法護符」篇

作　　者	魔法道具鍊成所
翻　　譯	神保小牧
發　　行	陳偉祥
出　　版	北星圖書事業股份有限公司
地　　址	234新北市永和區中正路462號B1
電　　話	02-2922-9000
傳　　真	02-2922-9041
網　　址	www.nsbooks.com.tw
E-MAIL	nsbook@nsbooks.com.tw
劃撥帳戶	北星文化事業有限公司
劃撥帳號	50042987
製版印刷	皇甫彩藝印刷股份有限公司
出 版 日	2024年01月

【印刷版】
I S B N　　978-626-7062-82-1
定　　價　　新台幣460元

【電子書】
I S B N　　978-626-7062-97-5（EPUB）

如有缺頁或裝訂錯誤，請寄回更換。

國家圖書館出版品預行編目(CIP)資料

小小魔法雜貨的製作方法：具有神秘力量的「魔法護符」篇/魔法道具鍊成所著；神保小牧翻譯. -- 新北市：北星圖書事業股份有限公司, 2024.1
144面；19.0×25.7公分
ISBN 978-626-7062-82-1(平裝)
1.CST: 合成樹脂 2.CST: 泥工遊玩 3.CST: 工藝美術
999.6　　　　　　　　　　　　　112013650

官方網站　　臉書粉絲專頁　LINE 官方帳號　　蝦皮商城